如果爵士樂也打季後賽

朱中愷・顏涵銳◎著

代序——微風捕手的漂亮雙殺

賴偉峰

「一壘上的跑者虎視眈眈地望著二壘壘包，投手斜眼瞄了一下一壘，按照微風捕手的指示投出關鍵性的外角曲球，一壘跑者走了！打者揮棒落空三振！洞悉盜壘行動的微風捕手將球筆直地長傳二壘，刺殺出局！漂亮地雙殺！結束了九局下半最後的進攻。紐約洋基隊的微風捕手幫助球隊登上冠軍寶座，更為自己贏得一座MVP。」

「如果爵士樂也打季後賽」這樣的書名，大概也只有像中愷兄這樣兼

具音樂迷與棒球迷身分的人想得出來。他把鋼琴手比喻成投手、管樂手比喻成外野手、吉他與貝斯手則是內野手、人聲則與他一樣是捕手、還外加板凳球員。若說他對書中幾位爵士樂手的描述是「穿鑿附會、硬扣帽子」，未免太小看中愷兄對音樂與棒球這兩個領域的認知深度。透過他的詮釋來看，這場爵士樂的季後賽可說精采過癮，打得一點都不勉強。

不管您是爵士迷或是棒球迷，只要任意進入書中一個章節，肯定會被中愷兄犀利的文筆、精闢的洞察所深深吸引，情不自禁地往下讀去。原來，音樂評論文字可以這樣充滿律動，媲美爵士合奏的狂飆即興；瘋棒球還可以跟聽音樂搭上線，成為一種「新型態」的複合式休閒。顯然，爵士迷和棒球迷都在這本書中，都被中

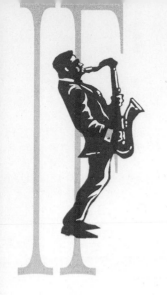

代序——微風捕手的漂亮雙殺

愷兄這位微風捕手鎖定，如果你是爵士暨棒球雙重的迷哥迷姐，更毫無疑問會被他「雙殺」！！當你還愣在原地，思考如此漂亮的「雙殺」他是如何辦到的？微風捕手臉上只露出一抹微笑，帥氣地起身前往下一個新戰場，準備接受更嚴酷的文字挑戰。

這樣職業水準、精采的季後賽，由文辭拙劣的我來開場作序是極不恰當的；若不是中愷兄還沉浸在新婚的喜悅中昏了頭，我是沒資格在此開球的，管他的！初登板處女投，微風捕手接球吧！

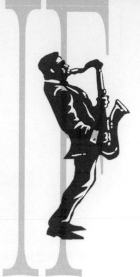

目　錄

目錄

（除 Keith Jarrett 一文，其餘各篇作者爲朱中愷）

目　錄

如果爵士樂也打季後賽

前言──如果爵士樂也有季後賽

我是一個音樂迷，也是一個棒球迷，我常常在幻想，如果爵士樂也有季後賽名單，我是總教練的話，要把誰納入陣容？

John Coltrane? Bill Evans? Charles Mingus? Duke Ellington? 還是Miles Davis? 不，我都不會，因為這些人在我心目中，都跟芝加哥小熊隊的山米索沙（Sammy Sosa）一樣，一個人就有扛起一個球隊勝負的肩膀，這樣的肩膀，寬廣得足夠寫成一套十巨冊的大書了。

如果爵士樂也打季後賽

但我想，要讓許多愛好音樂、想更親近爵
士樂的朋友著迷，只要一個紐約洋基隊先發陣容
就好了，要愛一種音樂，愛一種職業運動，一個冠軍
隊就很夠了。

這就是我寫這些人的理由，沒什麼偉大理想，想多幾個人愛聽爵士樂
而已。

不過，有傅慶良、蘇重等先進出書在前，強調這本書絕對不是什麼嚴
肅的爵士樂論述，突然變得非常重要。

對我而言，它是我充滿樂趣的爵士樂CD蒐集聆聽筆記，老話一段：

對於不幸買書的讀者，我由衷希望這些介紹音樂與作曲家的文字只是橋
樑，不管搭建得好不好，讓更多耳朵聽到彼岸的美好音樂才是最終目的。

最後要老實招認，這本書的精粹在於顏涵銳對於Keith Jarrett 精闢的七

2

前言——如果爵士樂也有季後賽

千餘字，至於其他，就當消遣文字翻翻，聽音樂嘛，愉快最重要。

朱中愷

（附註一：作曲家作品表列以網路商務能購得的CD為主，並不齊全，僅供參考。）

（附註二：參考資料包括Miller Freeman Books出版的 All Music Guide、Ian Carr所著的 Keith Jarrett 以及音樂網站 http://www.allmusic.com、電子商務網站 http://www.cdnow.com、http://www.cdworld.com）

I

鋼琴手就是投手

鋼琴手就是投手

Michel Petrucciani

鋼琴小巨人——米謝‧派卓西安尼

〈我相信我能飛〉（I Believe I Can Fly）是美國流行樂當紅才子R. Kelly

為籃球之神喬丹寫的暢銷歌曲，恰巧也是罹患侏儒症的爵士鋼琴家米謝‧

派卓西安尼（Michel Petrucciani）首次在台灣有線頻道上形容他彈奏感覺

的用語，透過當時可能未經授權的日本頻道Wowow，有些幸運樂迷看到矮

小的米謝蜷曲在明亮的東京飯店

房間椅子上，用細弱卻堅定的聲

（法國真品）

7

如果爵士樂也打季後賽

音說：「當我雙手放上琴鍵時，我相信我能飛起來！」

這正是米謝精神的寫照——「他相信他能飛」，這種堅強意念成就了這位一九六二年十二月二十八日生於法國的鋼琴小巨人的一生。雖然有著愛好音樂的父母，但這個生下來不久就被斷定有侏儒症的孩子，開始當然沒被寄與厚望，但這個不幸的孩子卻很早就能隨著電視彈奏玩具鋼琴。經過無數常人難以想像的苦練，十五歲的米謝得到機會跟兩位美國爵士名家肯尼‧克拉克、克拉克‧泰瑞同台演出，當開始坐在對他來說非常巨大的鋼琴前時，惹來全場哄堂大笑，這讓克拉克‧泰瑞非常擔心，但米謝隨即用憑著天賦加上苦練的超凡鋼琴技巧讓觀眾閉嘴，最後贏得日後一再出現的情景——全場起立鼓掌。

之後他陸續與各路爵士高手合作，包括李‧柯尼茲、查爾斯‧洛伊德

（EMI提供 7 95480-2）

8

鋼琴手就是投手

等人。但他的名聲全靠他自己奮鬥，一個孤單、患有侏儒症的矮小法國鋼琴手，以超凡技藝、獨奏的方式在卡內基廳贏得美國爵士界一面倒的一致肯定，在他剛過二十歲生日後不久。

與米謝合作過的樂手都認為他與其他爵士鋼琴家大不相同，在技巧上因為他手指短小的先天限制，米謝用速度與各種不同的方法來串連和弦，但結果總令聽者更為興奮感動。曾在米謝出道時與他合作，又在戒除酒癮復出時接受他幫助的查爾斯·洛伊德的形容最一針見血：「米謝是我見過感情最充沛、最人性的鋼琴手！」而這也最足以貼切形容他向艾靈頓公爵（Duke Ellington）致敬的眾多演奏錄音，以及他無可取代的演奏特質。

一九九七年底米謝的忘年至交「神弓」史蒂芬·葛瑞派里（Stephane Grappelli）逝世時，米謝在東京南青

（EMI提供7 95480-2）

山 Blue Note 俱樂部演出時曾說想到天堂跟葛瑞派里合奏，沒想到就此一語成讖，全球爵士迷透過網路傳播很快得知了噩耗：「法國爵士鋼琴家米謝派卓西安尼於一九九九年一月七日逝世，享年還不到三十七歲。」這正巧是《中時》娛樂週報準備頒發年度十大爵士唱片獎給他的《香榭里舍錄音全集》的前一天。

在這張堪稱米謝畢生獨奏代表作中，完整記錄米謝一九九四年十一月十四日超過一百分鐘不可思議的燦爛燃燒，他不但沒有早年演奏無意間流露的那種對人生的憤怒與悲哀力度，更成功地將他苦練的技藝與人生領悟融合，尤其當獻給愛人伊莎貝爾的〈Love Letter〉一曲流洩時，聽者仿彿可以看到無比深情的翩翩佳公子優雅地推敲寫給愛人的字句，至此米謝無

（法國真品）

鋼琴手就是投手

疑已成功透過他跳躍於琴鍵上的指尖，遠遠飛離他受命運捉弄的先天不幸。

正如台北愛樂電台黎時潮當天在**BBS**上貼出的悼念米謝感言：「米謝的過世雖是意料中事，因為得到侏儒症的，很少能活過四十歲，但還是讓人很難過。」這不但是法國音樂界的重大損失，更是對爵士界的沉重打擊，尤其在此世紀末，爵士樂才正要從大師凋零的谷底走出，約翰・柯川（John Coltrane）的一雙寶貝兒女拉維與米琪、迪維・瑞德曼（Deway Redman）的兒子約書亞以及無數優秀的新秀，正逐漸讓爵士界恢復五○年代全盛時的活力，卻在此時痛失這雙飛躍於琴鍵上的神奇小手，相信這對仍存活的爵士鋼琴高手如賀比・漢考克（Herbie Hancock）、奇克・柯瑞亞（Chick Corea）或奇斯・傑瑞特

（EMI提供 CDP 7 95480-2）

11

如果爵士樂也打季後賽

（Keith Jarrett）等人來說，不免都如武俠小說描寫的，因「世上又少了一名足以匹敵的對手」而感到唏噓不已。

說真的，沒有米謝的爵士鋼琴界，有點像失去喬丹的NBA。不過沒關係，今後隨著每次錄有他美妙演奏的CD飛快轉動，我們將永遠記得米謝能飛。

DREYFUS JAZZ
MICHEL PETRUCCIANI

AU THÉÂTRE DES CHAMPS-ÉLYSÉES
ENREGISTREMENT PUBLIC INTEGRAL

（法國真品）

鋼琴手就是投手

▌ Michel Petrucciani 作品一覽表 ▌

（可購得CD為主）

1981	Michel Petrucciani Trio
1981	Date With Time
1981	Michel Petrucciani
1982	Oracle's Destiny
1982	Toot Suite
1983	100 Hearts
1984	Live At The Village Vanguard
1984	Note'n Notes
1985	Cold Blues
1985	Pianism
1986	Power Of Three
1987	Michel Plays Petrucciani
1989	Music
1991	Playground
1991	Live

如果爵士樂也打季後賽

1993	Promenade With Duke
1994	Marvellous
1996	Darn That Dream
1997	Au Theatre Des Champs-Elysees [live]
1998	Both Worlds
1999	Solo Live
合 輯	
1985	The Best Of The Blue Note Years

鋼琴手就是投手

Keith Jarrett

文／顏涵銳

古典音樂的詮釋之成功與否，在商業時代版本紛出的競爭態勢下，往往在基本的詮釋正確之後，更重要的是取決於演奏者的charisma和品味之合宜。Jarrett的古典音樂演奏錄音，在最細微的品味上，主要是採取泛語法的手段，也就是他的巴赫、蕭斯塔高維奇和莫札特，並沒有採取三套不同的觸鍵

（華納提供 R2 71593）

和語法。這在古典音樂鋼琴家中是不會出現的。因為在人數眾多的古典樂界，鋼琴樂手在很年輕時，就已經必須被迫採取適合自己的技法並儘量吸收與自己性格、技法相仿的音樂，以適應高度分工的演奏行業，如果屬於多產的演奏者，則往往必須具備多層次的演奏手法。

如果顧爾德能，Keith Jarrett 為何不能

　　自從六〇年代受到顧爾德（G. Gould）的巴赫琴藝所迷惑以後，就一直在下意識中尋找這股魔力的出處。經數十年，卻始終未得其答案，為什麼顧爾德的演奏有那麼多不符合傳統德、奧維也納鋼琴技法的抑揚頓挫，卻能得到那麼多人的認同，甚至包括第一流的歐洲鋼琴家都承認受到他的啟發，以致到了世紀末的今天，鋼琴論集幾乎不提到顧爾德，就像是一個

鋼琴手就是投手

失落了歷史重要環結的殘缺論點？為什麼這位鋼琴家的音樂中總是有一種讓人講人不出、似曾相識、不屬於古典鋼琴、卻偏生好似在哪裡聽過的音樂精神在暗暗蠢動著？

一直到年紀漸長，將觸角旁伸到爵士樂，接觸了爵士樂的許多鋼琴獨奏者，尤其像是Charles Mingus（雖然就只那麼一張）、H. Hancock、Corea和B. Evans等人的鋼琴獨奏後，才猛然醒悟，誰說顧爾德不是向當時正在蓬勃發展的爵士鋼琴借來靈感的呢？說是「借」有些不雅，倒不如說，他長期浸淫在美加的音樂文化中，自然受到那種爵士音樂對節奏和旋律特殊品味的影響。當聽到Mingus在他那張一九六三年的《Spontaneous Compositions And Improvisations》中彈到〈I'm Getting Sentimental Over You〉時，那鍵盤竟然發出奇妙的「揉音」，就好像是弦樂器利用左手指所創造的效果一樣，他不是也想到了許多現代鋼琴家們所考慮的技巧（而且

如果爵士樂也打季後賽

是最高段鋼琴家如霍洛維茲等人才會用的，注意他們在彈奏到長音符時，手指會停留在鍵上，作類似提琴揉音的動作，雖然另外有學派認為，鋼琴的機械原理不同於弦樂器，當琴槌擊打琴弦之後，不可能經由這種亡羊補牢的動作改變它的發聲，卻還是有一派鋼琴家深信不疑，更有一派聽眾相信他們聽到了）。而當你再回去聽顧爾德在演奏時邊哼邊唱的情形時，豈不是更讓你相信顧爾德是承自這一派咆勃樂手們的狂熱嗎（顧爾德哼唱的從來不是右手的主題高音，而是對位主題的中音聲部）？

在顧爾德把爵士音樂精神注入他所詮釋的古典樂曲中的四十年後，Keith Jarrett 卻反過來，用一位爵士樂手的身分，去彈奏古典音樂。這本不是什麼新聞。爵士樂手總是特別受到巴赫的吸引，Jacques Lousier、

（華納提供 R2 71593）

鋼琴手就是投手

Eugene Cicero、John Lewis、Swingle Singers、Gene Ammons 都分別借用過他的靈感，發抒自己的創意，John Lewis 更曾把郭德堡三十個變奏和兩個主題，分別寫成三十二個爵士變奏，巴赫原曲和爵士變奏交錯出現在他溢成兩張CD、近一個半小時的冥想，讓鋼琴和大鍵琴在片中雜陳。可是Jarrett卻是以古典鋼琴手的態度在要求自己的。

古典演奏家的personality不能像爵士樂手那麼凸顯在樂曲的表面，那個運作樂曲得以獲得熱情和抑揚頓挫的性情，必須在長期的揣摩作曲家性格後，像是扮演莎翁名劇的演員一樣，躲入舞台的背後，浮在舞台上的，只有那千篇一律、爵士樂迷聽了會找不到新意、古典樂迷卻興奮無比的作曲家原曲。沒聽過Jarrett彈奏古典樂曲的人，總是帶著兩種成見：爵士的聽眾期望他能有一些花腔和自由的即興語法，古典聽眾則一點也不期望能從其中聽到巴赫，只是輕蔑的以為會聽到一份宛如外國人演平劇一般，四

不像的綜藝（variety）之作。

可是他們都會失望。因為Jarrett在這裡，掩去了爵士鋼琴家的姿態，以一位古典學徒的身分在面對他所處理的樂譜。也因為這樣，你只能以古典音樂的標準來要求他，不能給予任何的寬容。然而，自從一九五九年以後，有哪一個與郭德堡變奏曲有關的聲音或影像，能夠脫離顧爾德呢？他所建立的雕堡是那麼雄偉，以致在望去全是郭德堡的平原上，厚厚的影子罩在每一處。

Jarrett不像John Lewis那樣，向顧爾德的沉思靠攏，那給人更大的relief。他很精練地掌控著手中那架日本當代第一大鍵琴製琴師Tatsuo Takahashi所造的雙排鍵盤仿製琴，從一開始就是不服氣地向所有試圖在這個安娜瑪格妲蓮娜小曲主題上立下標竿的前人挑戰，他的節拍嚴謹，而速度中庸，用大鍵琴家們可能無法消受的強烈觸鍵，對比出左右手聲部。而

鋼琴手就是投手

達一分鐘不間斷的旋律，不反覆很可惜。

每個十六分音符都老老實實的唱成一首長速度處理，而沒有利用機會，發揮顧爾德等人快如奔雷的展技手法，他的以雙排大鍵琴演奏，而避免了手臂交錯的第五變奏，Jarrett 同樣以中庸的的處理手法所製。然而，相形之下，他的高音處理則偶有不穩定的狀況。美，這架日本製的大鍵琴，優美的中音，似乎特別是為這首樂曲和 Jarrett一、二段變奏例外的重複了，連同第三變奏，他的低音唱得特別清楚而優的機會，好好讓他們見識一下他快速的指法。在第二變奏中，Jarrett 把第重，卻又不曾掌握住所有鍵盤家利用機會，在這裡提醒快要睡著聽眾醒來不想向 easy listening 的「公爵搖籃曲」屈服。他的第一變奏顯得那麼笨attack，顯出一種大鍵琴器械操作的笨重，讓他這份演奏，從一開始，就他真正的趣味，則落在非主題的變奏低音的左手。那遲緩、略為拖延的

（華納提供8808-2）

幾乎分散在節拍器中庸到小快板之間的微妙速度變化，使得這套Jarrett的錄音，呈現的是更接近現代人臆想中的巴洛克時代風格──較細微的速度變化，最快速度和最慢速度之間的低反差，更使他反而比當今的古樂演奏家們，還要來得古風十足。

Jarrett的古風也同時表現在他的裝飾音運用上，在這份錄音中的裝飾音完全依照原典版樂譜的要求來奏，就連現代的古樂演奏家，也不會這樣馴服的按譜演奏的。他特別對巴赫一些具創意的音響感到興趣，像是在第十一變奏的trill，他就非常仔細的安排它跳出旋律線進行的範圍，而使它獲得如同寫生畫中的實物描摩，變成了音樂中的鳥；而在第十三變奏中，他則將左手的半斷奏（semi-pizzicato），彈成了完全斷奏，利用大鍵琴特殊的器械構造，彈出如魯特琴撥奏般的效果，在近年來的大鍵琴錄音中，這段音樂總是彈成圓滑如絲緞般的歌詠，可是Jarrett的彈奏卻因為這樣巧

鋼琴手就是投手

妙的處理和琴本身的優異撥奏音色，而成為非常獨特而充滿古意的演奏。

這樣的處理毋寧說是富創意的復古，因為在巴洛克管弦音樂中，以魯特或雙頸魯特作為數字低音樂器之一，是常有的事，也成為一種必然的音響配置，Jarrett這個構想雖不是首創，卻透過他對琴的掌握，讓音樂處理到至美。然而他究竟如何達到這個細節的，卻使人不解。

不能想像為什麼第十四變奏在Jarrett的手中會變得這麼合理，他以較慢的速度處理這首快速、但速度多變的樂曲，本來是容易因為缺乏驅力，而讓音樂更顯渙散的，可是他卻成功地把巴赫複雜的節奏型組合起來，這是一首考驗著演奏家穩定節奏感的樂曲，也是最容易吸引爵士聽者的創作，Jarrett一方面掌握住它的節奏，卻不讓他自己的爵士重音影響到樂曲的原意。被稱為「黑珍珠變奏曲」以半音階寫成的第十五變奏，對Jarrett這種慣於在爵士中玩弄調性的演奏者而言，似乎失去了巴赫原本希望獲得

的神秘感，而現出音樂很少被看到的純真一面；在和煦的節奏中，音樂娓娓陳述著旋律，辛辣的半音階性格被減少了許多。

以巴洛克前奏曲倚音與切分音並用寫成的第十六變奏，擔負著樂曲後半段的重新開始，是在黑暗、帶著中世紀神秘的十五變奏後的重生。巴赫把他組曲的寫作帶到了變奏曲，而Jarrett很敏感地捕捉到這種精神，讓樂曲到這裡忽然又亮起了光明。第二十四變奏中，Jarrett又再次成功地將大鍵琴化成如三味弦（samisen）一般的音色，在他的處理下，這首半音階寫成的樂曲，彷彿變作了巴望舞曲一般，一步一遲疑，曼妙非常。Jarrett在整套樂曲中另一個讓人懷念的演奏就是，其中沒有一個音符是沒有意義的彈奏。他不像古典鍵盤家，會把某些音符的地位視作裝飾，而會努力讓自己以作曲家的想法，努力讓原本只是裝飾音的音，都能顯出它的趣味，以與主音對比出其作用，有時他並不自覺他在這樣作，只是乖巧地順服樂譜

鋼琴手就是投手

平均律鋼琴曲集　第一冊

不同於他在他巴赫鍵盤音樂中的錄音，都使用大鍵琴，Jarrett在第一冊平均律卻使用了鋼琴。而不同於他在大部分大鍵琴演奏錄音中所採用強調低音、遲滯、凝重的中世紀手法，他的鋼琴演奏巴赫卻顯得輕盈而處處充滿歌唱的旋律。

Jarrett的旋律歌唱性在現代鋼琴家眾多的錄音中，顯得格外突出。他

的指示，卻因為音樂性格造成正面的效果。這樣的彈奏其實較常出現在學鋼琴的學生身上，他們較不會炫耀，也較平實，但也因此音樂多能給人一種誠意，這正是Jarrett這份彈奏的特色。認真而誠意十足的古典彈奏，也不應用太多華麗的字眼來形容。

總是那麼細心地照料著那些旋律的發聲和抑揚，沒有一處顯得粗鄙或浮濫，更完全不機械化。他不像俄國的妮可拉葉娃（T. Nikolayeva）那樣在複聲部中擺盪，也不像古爾達（F. Gulda）那樣採用那麼個人和現代鋼琴音樂的觀點，更不像顧爾德那樣讓人感覺置身機械鐘中被鐘擺敲擊著；而李希特那種崇高與近乎聖詠唱的聖潔感和費因伯格（S. Feinberg）那種宛如布梭尼改編曲般宏大的起伏，也不是他音樂中所要彰顯的特色。在這他唯一一份以鋼琴演奏的巴赫鍵盤作品的錄音，可以說是處處充滿了讓人驚喜和不可思議的線條雕鑿和流暢無比的技巧展現。

而就如他自己所講的，這些音樂似乎並不是來自演奏者強烈的性格驅使，而是被單純地歌詠著，絲毫不因為音樂本身的複雜和偉大，而被神聖化，反而因為演奏者無為且專注地歌唱著每一道旋律，而顯得那麼平易。

這些被巴赫和三百年來鋼琴老師們拿來訓練學生的樂曲，很少有機會

鋼琴手就是投手

大的變異？

樣的手法，音樂的樣貌竟會起了這麼

口吻。究竟鋼琴家在裡面玩弄了什麼

的彈奏：沒有那些誇張的彈性速度和抑揚，也沒有所謂的傳統德奧樂派的

為，這音樂單純、沒有學養得太過乾淨，似乎是一位未經世事的鋼琴學生

樂中忽然有了可以呼吸的空間，而空氣因此流動了起來。初聽你或許以

算是喜愛巴赫的人，在乍聽到Jarrett這份錄音時，也難以解釋為什麼這音

大，但共同的特點是，那複音的質感常常壓得不能理解的人喘不過氣，就

這真是奇妙的經驗，彈奏巴赫時，許多人會彈得學究氣、沉悶或是偉

亮出溫暖光澤的奇妙泛音，而在這裡他居然絲毫不藉助踏瓣。

獲得一種彷彿他在科隆音樂會中所創造的魔力般的效果，那種在琴聲中會

獲得這麼抒情的面貌的，是Jarrett的爵士演奏背景和創造力，讓這些音樂

（華納提供8808-2）

莫札特

當我一再聆聽Jarrett這些顯然是費盡了心血練習、記憶彈奏的古典樂曲時，偶爾會有一絲陰影和不安劃過心頭。初始時。我並不清楚，因為浮現在音樂表面上的，和我所受的古典訓練並不忤觸，可是我的不安究竟來自何處，我一直未能探明。一直到我再度聽到他的科隆音樂會，回想起那份曾經被我反覆聆聽的錄音帶，那份不安才終於浮現：循著一成不變的樂譜，在講求精確呈現的現代古典樂界中找尋認同的這些演奏，會不會反噬，從精巧靈敏的指尖開始侵蝕，漸漸把充滿創意和自由靈感的藝術靈魂，化成梅杜莎石像，讓Jarrett的即興樂思因此變得遲滯？這個答案不是我能回答的，從一九八九年開始，Jarrett一系列探究了巴赫、韓德爾、蕭

鋼琴手就是投手

斯塔高維奇、莫札特，更與直笛演奏家Petri合作了幾份巴洛克直笛奏鳴曲的錄音，一直到一九九六年最後的莫札特協奏曲發行，Jarrett的即興彈奏變了否？有時真想問我那些酷愛Jarrett爵士彈奏的朋友們。

對現代聽眾而言，聆聽莫札特是較巴赫不費力的音樂，可是對於演奏家而言，演奏莫札特卻是比演奏巴赫更多挑戰的事。原因在於演奏莫札特音樂有著種種傳統的包袱和幾乎不可撼搖的經驗累積。每一個樂句的形成，莫札特鋼琴演奏有著非常難以被質問的傳統，樂譜上那就算只是連接兩個音的slur，沒有休止符的地方卻要製造樂句之間呼吸、模擬莫札特歌劇演唱的風格，那種被稱為德勒斯登瓷

（Dresden-china）般的音色、最常用的Alberti低音的聲部切割，處處都不容許一位鋼琴家像在彈奏巴赫鍵盤樂曲

29

般自由引用各種時代鍵盤樂器彈奏的風

格；在巴赫音樂中，我們寬容的多，顧爾德

的爵士搖擺、普萊亞的高度即興色彩、費因伯

格的管風琴化和薩瑪洛夫（Olga Samaroff）的浪

漫派交響化和其夫史托可夫斯基的獨特手法都

被我們所讚歎，可是莫札特不行。沒有了那些

傳統的莫札特演奏，貧乏得就像是鋼琴練習曲一般。

　　Jarrett 並沒有犯這些錯誤。或許我們唯一可以抱怨的地方是他的莫札

特演奏在 agility 上不夠，他常顯得不夠敏捷，而原因或許只是出在史圖加

特莫札特音樂廳的空蕩回音和錄音師未在鋼琴上架設另一獨立麥克風。莫

札特的音樂是那麼需要對調性的敏感，尤其在後期協奏曲中，每一絲些微

的音樂明暗變化，伴隨著細膩的管弦樂法的調配，這些樂曲呈現出有如自

鋼琴手就是投手

春天山谷中忽明忽暗的光線效果。Jarrett 是那麼謹慎地在處理這些音樂中的各種細節，以至於我們或許要抱怨他失去了莫札特音樂中最重要、也是Jarrett 自己最擅長的 spontaneity 的關鍵。Jarrett 的莫札特是如此的精心刻劃，我們一點也不需擔心當年 Chick Corea 的恐懼重現。Jarrett 的莫札特是真的給愛莫札特的人聽的音樂，或許不夠 glamorous，但是，就像 Jarrett 的郭德堡一樣，這些音樂就像是認真而技巧完整的鋼琴神童的演奏，那麼不沾染一點成人世界的世故和機心，沒有一個音符是扭曲的、沒有一個樂句是刻意被作出來的。去除了時代與莫札特演奏傳統的爭議，這不正是一位標榜重現作曲者心靈的詮釋者最大的夢想嗎？

選彈了莫札特後期交響曲中最常被演奏（二十一號）、最末的晚年秋色（二十七號）和調性變化最敏感（二十三號 A 大調）的三首協奏曲。其中在第二十三號協奏曲中，Jarrett 的彈奏因為錄音師對於鋼琴音色的不夠

如果爵士樂也打季後賽

敏感，再加上他的速度選擇偏於行板，而且莫札特在曲中足以讓鋼琴家手

指打結的指法，而讓此曲有種遲鈍感。在第二十一號的第二、三樂章中，

Jarrett 則較大膽的加進許多現代鋼琴家已經不採用的舊式倚音，而他對倚

音版本的選用，則顯出相當高的時代品味，對於不熟悉這種倚音彈法的現

代聽眾也是一種趣味。二十七號協奏曲則一開始就採用一種雄健的彈奏方

式，遮去了先前演奏家們採用的隱微詮釋，暗示著莫札特的末日。Jarrett

的演繹絲毫未曾意識到莫札特的終景，卻在其中找到俏皮和盛年的莫札

特，也提醒我們，或許莫札特在創作時並未預見自己的死亡（在此曲第一

樂章再現部中，Jarrett 彈了一個小小的遺漏）。

鋼琴手就是投手

法國組曲

Keith Jarrett 演奏古典音樂到底像什麼？只是一個會彈奏鋼琴的人，看著樂譜照本宣科，偶爾還流露出那種不靈活的指法和演奏爵士音樂長久累積下來的隨興節奏感嗎？在他的平均律第一集以鋼琴演奏的錄音中，我們看到了他具有賦予古典音樂豐美而動人的面貌，又能摒除那些使人厭煩、說教般的機械化彈奏。然而從他的莫札特彈奏中，則使人有些許的疑惑。在他的法國組曲中，兩種印象則攪和在一起。

在巴赫的三套組曲中，法國組曲一般被視為是創意曲的進階之作，

比起組曲（partita）和英國組曲在性格掌握和技巧呈現上要容易一些。然而在Jarrett的大鍵琴演奏下，這套作品呈現出來的卻是一種複雜的巴洛克tapestry，性格複雜而形貌多樣。

在重現巴赫的音樂時，速度的對比往往是現代音樂學者第一個考慮的要點。從史懷哲以來，一般都接受受巴赫時代的速度對比不若古典樂派乃至浪漫樂派大，也就是在最快和最慢的樂章間的差距極小，可是近代古樂學者卻一再推翻這種先人的定論，而嘗試以快樂章更快、慢樂章更慢的效果來呈現，而結果則往往有出人意表的可喜現象出現。另外由於組曲是由一闋闋巴洛克舞曲所組成，所以每一闋舞曲的重音型——尤其是像吉格或波蘭舞曲這類快步舞曲的重音錯落在左右兩手旋律線的何處，也考驗著演奏者對於巴赫舞曲重現的品味和知識。Jarrett 在這些問題上採用的是傳統的速度標示和節奏型態，這使他避開了 authenticity 的問題，而只在部分舞曲

鋼琴手就是投手

的倚音上表現出他這份錄音的獨特性，然而那些倚音卻是依著巴赫時代不

同版本所彈奏的，並未顯得意外。

最容易洩露出他對巴赫音樂特殊品味的樂章，往往落在慢速的薩拉邦

德舞曲中，在這些樂章中，他的節奏顯得輕微的搖曳，非常subtle，只有

當你熟悉這套樂曲的傳統彈法，才會感受到他在其中的特殊節奏感（這樣

的彈奏讓人不禁想起Jarrett在La Scala現場錄音的下半場）。然而，除非你

是有著顧爾德般技巧與膽識兼具，又有著對巴赫音樂的常年經驗，否則，

在面對像第五號組曲的吉格舞曲或庫朗舞

曲這樣節奏型態強烈的舞曲時，實在很難

想像出譜面指示以外的節奏型和速度，

而Jarrett也因此只有忠實地彈下譜

面的記載；只是，你或許會問，

如果爵士樂也打季後賽

那麼多一套或少一套Jarrett 的法國組曲錄音，世界因此變得不一樣了嗎？世界當然不一樣了。你原來可能對爵士樂和古典樂之間的界線有種種的疑惑和誤解吧？Jarrett 用心在兩方經營的彈奏，說明、解答了許多。就算聽來只是一份像是任何技巧尚可的鋼琴家都可以作到的彈奏，聲音之外所傳遞的訊息卻多上許多。

在鋼琴家們最喜歡的第五和第六號法國組曲中，Jarrett 的著墨也最多，顯示他也和這些古典音樂界的同儕們分享著相同的看法。沒有像顧爾德般誇張的左手斷奏、快到每分鐘一百二十節拍機速度的快步舞曲，謹守著傳統節拍速度、Jarrett 所能運用的形而下音樂工具其實是極少的。忠實而不扭曲地在譜面指示下演奏，連一點彈性速度都不使用的這些錄音，將一位演奏家的表現幅度限制到最小，因此壓縮出一種藝術的究極現

36

鋼琴手就是投手

象，同時展現出一位現代鍵盤演奏家如何突破十指的限制、樂譜的綁縛，
將自己放入歷史的洪流中，供人省視，並彰顯出爵士藝術與古典音樂藝術
之間看似大不同卻如百川匯於一流的不可自限。在 **Keith Jarrett** 的巴赫中，
你期待得到什麼？你獲得滿足了嗎？那在他的爵士樂彈奏中，你又期待什
麼？聽完這些演奏，我們不禁要問，在音樂中你期待什麼？

鋼琴手就是投手

Keith Jarrett
無招勝有招的獨孤九劍——奇斯・傑瑞特

如果這個世界的音樂器量不夠大到能包容Keith Jarrett，那將是整體音樂界的巨大損失。

奇斯・傑瑞特（Keith Jarrett），一九四五年五月八日生於美國賓州Allentown（就是搖滾歌手Billy Joel攙雜著打鐵聲漫聲唱著的「艾倫小鎮」），年僅三歲時就開始接觸鋼琴，並彈奏音樂，時至如今已有半個世紀

鋼琴彈奏經驗。

說奇斯・傑瑞特是二十世紀爭議性最高的鋼琴藝人應不為過，因為直到二十世紀即將告終的這個世紀末，這個自出生起，就不斷以其過人天賦持續嘗試在不同音樂類型裡「伸展」創意的藝人，在幾乎嘗試橫跨過所有音樂類型：爵士、民族、藍調、古典後，仍然不理會來自各界的眼光，執意以令每一種領域的保守派都看不過眼的自創方式，推陳出新地彈著他的鋼琴。

關於「神童」，不，「鋼琴神嬰」早年的二、三事

在翻遍手邊所有參考書籍與資料後，對於「七歲舉行古典鋼琴獨奏會並發表作曲」的這個令人難以置信的事實，仍然得不到更詳細的解說，這

40

鋼琴手就是投手

件事情無疑是一個不可思議的謎：三歲學琴，三歲的小孩很可能還不會自

己上廁所，更遑論坐在曾經難倒無數人的大鋼琴前，學到什麼東西了。

根據記載，他七歲就發表作品，雖然只是簡單架構的練習曲，但如此

推敲起來（一般鋼琴初學者要多久才能發表自己的創作），我稱當時的奇

斯·傑瑞特為「鋼琴神嬰」，因為他的作曲理論是在當年演奏了此什麼東

西，就成為筆者個人最想坐時光機器回到一九五○年代聆聽的幻夢。唯一

可以確定的是這個「神嬰」並未成為許多「小時了了」的例證之一。他與

眾多爵士樂迷所熟知的著名爵士鋼琴大師不同的是，他早年曾經隨古典管

弦樂團巡迴演奏，並曾在巴赫、貝多芬、布拉姆斯等作曲

家作品上痛下苦功。一九六二年，他進入了波士

頓著名的百克里學院（Berklee）就讀，當

然，主修作曲與鋼琴。也在此時密切地與

美國東岸的爵士樂手展開各種搭配演奏。

一九六五年，二十歲的奇斯‧傑瑞特加入二十世紀最偉大的爵士鼓手亞特‧布萊基（Art Blakey）的樂團「爵士信差」（Jazz Messengers），但經過短暫的合作後，奇斯‧傑瑞特隨即加入了Charlie Lloyd的樂團，並跟著樂團巡迴世界。在這個樂團中的時期，是奇斯‧傑瑞特真正在爵士界初試啼聲，並獲得廣大名聲的起源，特別值得一提的是奇斯‧傑瑞特不但用他那絕佳的鋼琴技巧吸引住了眾多爵士樂迷的注意，更同時拾起了高音薩克斯風（soprano saxophone），不時在演奏的過程中與當時名氣已如日中天的Charlie Lloyd同台吹奏。

邁爾斯‧戴維士團員時期差點變「王子」

聽久了爵士樂後，有時候難免會覺得邁爾斯‧戴維士（Miles Davis）

42

鋼琴手就是投手

是個令人不勝其煩的名字，即使有爵士迷實在不喜歡他某個時期或大部分的作品，仍然會不免喜歡上某個曾經與他合作過，或者曾經隸屬他樂團的團員，而後來的後進，都可能會有一個共同的不愉快經歷：「被拖欠薪資」，但到死都對毒品有著「高品質」要求的邁爾斯・戴維士卻是能讓賀比・漢考克與奇斯・傑瑞特兩大鋼琴奇才短期共事一樂隊的唯一二人，不過在專輯《Get Up With It》中的合作作品〈Honky Tonk〉卻讓人總是想起節奏奇才「王子」〈Prince〉的放克樂。

舞台上剩下跺腳、隨興亂叫與那架鋼琴……

後來奇斯・傑瑞特發展出的「無招勝有招」獨奏功夫，包括在講求不和諧的爵士鋼琴間奏裡加入大量古典音樂和弦與指法，在古典大鍵琴、管

風琴彈奏中加入爵士即興橋段連結旋律，甚至在與古典管弦樂團合奏鋼琴協奏曲的間隙當中脫離原譜「自創連結」。古典、爵士兩方面都有樂評人對他「跡近胡搞」的鋼琴彈奏方式大加譴責，但奇斯‧傑瑞特又每每「仗著」天賦音感與苦練出的高超指法，把這些被視為「大逆不道」的作品演繹成自成一派的優美旋律，仗著不可思議的技巧自圓其「彈」。

在經過疲勞而長久的「傲慢與偏見」的批評後，到了八○年代，奇斯‧傑瑞特大致得到兩方面類近的評論：「不必再對奇斯‧傑瑞特的爵士演奏或錄音作品感到困惑，他並非以詮釋爵士作品的角度出發。」、「他在某些部分很厲害，但那並非爵士樂。」這不但是爵士評論界對奇斯‧傑瑞特最嚴苛的評語，相信也是對所有爵士樂藝人最殘酷的批評：「你演奏的不是爵士樂！」同為鋼琴手的西西爾‧泰勒（Cecil Tayler）、保羅‧布雷（Paul Bley）等也都遭受過此等批評。

鋼琴手就是投手

一九九〇年代，奇斯‧傑瑞特經由ECM創始人Manfred Eicher在New
Series跨足古典樂界的企圖下，錄下如與「斯徒加特管弦樂團」合作
《Mozart》等令所有人側目的古典鋼琴協奏曲目錄音等古典作品，引起歐
陸古典樂界注意，大部分均獲得正面的評價（甚至《留聲機雜誌》
〔Gramophone〕，而這激怒了那群原本就對他不滿的爵士樂評人，藉機在
《重拍》（Down Beat）、Jazz Time 與一些美國本土報紙上大肆批評他。

最近的批評在一九九七年九月的Jazz Time，該期雜誌專題特企就是
「誰被過譽或低估?」（Who's overrated / Who's underrated?）。在十二位美
國爵士樂評家中共有四位給予奇斯‧傑瑞特「過譽」的惡評，這是十二位
樂評家認為是「被過譽」藝人的第二
高票（第一高票是「音不驚人死不休」
的後現代薩克斯風手約翰‧佐恩

KEITH JARRETT
THE KÖLN CONCERT

ECM

（十月提供）

45

〔John Zorn〕），而這些惡毒的樂評大致如下：

「我無法忍受他在演出時自溺的即興呼喊，讓我覺得自己好像在看一場『國王的新衣』式的愚人演出。」（Bill Milkowski）

「鋼琴是我認為最美好的爵士樂器，但奇克・柯瑞亞、賀比・漢考克與比爾・伊文斯（Bill Evans）這些人的大受歡迎顯然與鋼琴的本質背道而馳，這又尤以奇斯・傑瑞特與西西爾・泰勒令人最難忍受。」（Stanley Dance）

「他對彈奏藍調音樂的謬論與演出讓人忍不住大聲噓……」（Willard Jenkins）

鋼琴手就是投手

「一九七四年科隆音樂會的成功似乎已經有一世紀那麼久遠了，這個活在古典樂陰影底下的自大、自我的狂妄傢伙需要的是真正的生活體驗。」（Tom Terrell）

由以上的樂評可以看出他受某些樂評家「仇視」的程度，但是再回過頭來看這四位樂評家所一起批評的鋼琴家還有西西爾‧泰勒、奇克‧柯瑞亞、賀比‧漢考克與比爾‧伊文斯，另外類別樂器的藝人還包括邁爾斯‧戴維士、約翰‧柯川、歐涅‧寇曼（Ornette Coleman）、奧斯卡‧彼得森（Oscar Peterson）、查理‧海登（Charlie Haden）、法老‧朗‧卡特（Ron Carter）還有約翰‧佐恩。也許這些樂評人都是美國本土知名的爵士樂評家，但這份廣泛批評融合自由與前衛爵士代表藝人的名單，卻不

如果爵士樂也打季後賽

禁讓閱讀者懷疑：這些惡毒的言論是否只是藉機以保守派的言論角度打壓自由派的無意義謾罵？

那麼奇斯·傑瑞特的音樂到底是什麼呢？

事實上「如果」奇斯·傑瑞特像世界上其他傑出的鋼琴手一樣只選擇一個音樂領域（如古典、爵士或藍調等），作為他一輩子彈奏鋼琴的演繹範疇的話，或許他可能早就被認定為「二十世紀最偉大的古典鋼琴家」、「爵士史上最偉大的鋼琴手」，或是其他所能想見的音樂類型裡的極端傑出的鋼琴家。「幸好」這個「如果」的假設並不存在，否則，依筆者主觀與自私的綜合看法，我們很可能只是多了另一個彈著絕妙〈Waltz For Debby〉的比爾·伊文斯，或著出現一個在 DG 旗下跟 Pletnev 搶著錄製蕭邦獨奏作

鋼琴手就是投手

（十月提供）

品的古典鋼琴家罷了。

台灣著名爵士樂評人傅慶良曾經在他的《爵士隨想》書中提到爵士音樂的美學與傳統音樂美學的矛盾，相信許多爵士樂迷都會同意他的一個看法：衡量爵士樂演奏是否傑出，絕非純粹的「技巧」標準可以一言蔽之。

現在隨便走進一間稍具規模的爵士俱樂部或音樂會，都可以聽到一些技巧不錯的鋼琴手彈著《April In Paris》，他們絕大部分的人在技巧上可能都彈得比塞流尼斯·孟克（Thelonious Monk）「好」，但是他們當中卻很少有人能追上塞流尼斯·孟克在爵士樂上的風格開創成就，更鮮少有人能有孟克那種人與音樂同樣癲狂的獨特格調。

就奇斯·傑瑞特而言，最引人忌妒與遭致批評的，就是他在音樂上的「天才」，他在技巧上毫無疑問在爵士鋼琴界裡位居前茅，但他開

拓樂風的創意卻使得他有希望在爵士樂史上的音樂創見

風格方面也名留青史，我想這真正激怒了某些人：你這個

「技巧美學」與「風格開創者」都要兩頭得兼的貪心鬼？你休想！而真正

教那些評論家坐立難安的是：奇斯‧傑瑞特還活著，並且還在不斷地顯現

他無止盡的「貪心」。

雖然純粹的搖滾樂可能是奇斯‧傑瑞特至今比較少演奏過（筆者實在

不敢講在他所有癲狂即興橋段中不曾出現過）的音樂類型，但事實上奇

斯‧傑瑞特卻是筆者認為最具「搖滾精神」的鋼琴音樂家。因為無論世事

如何變遷、音樂如何被時代的巨輪推擠向前，奇斯‧傑瑞特在他的音樂生

涯中唯一不曾作過的，是「保持不變」，即使在他組成三重奏以回歸爵士

標準曲目原貌為目的的作品與演出當中，奇斯‧傑瑞特仍然不時在間隙當

中加入新的元素，或是以他的速度與技巧變化原有的和弦、樂句、章法。

鋼琴手就是投手

他真正是一個堅持創新、推移傳統向前的勇敢音樂家。在這一點上，五十多歲的奇斯·傑瑞特跟約翰·藍儂（John Lennon）、齊柏林飛船（Led Zeppilin）那些推動時代向前的偉大搖滾樂手很像。

但，熟悉樂迷蒐集的第一張傑瑞特唱片《The Koln Concert》的人，除了一再被奇斯·傑瑞特感動，更曉得一件不可動搖的事實：奇斯·傑瑞特音樂的獨特性是不可取代的，那與音樂類別、界線無關。

值得紀念的《La Scala》

以他的獨奏錄音《La Scala》近作總結，奇斯·傑瑞特的音樂獨奏的兩大即興「創作」概念：分解與重組。一九九五年發行的《La Scala》中的兩大段即興獨奏作品即是隨著年歲增長後的「分解與重組」體現。

《La Scala Part I》的開頭並不絢麗，反倒像帶著些許微溫的慈愛撫摸，相對於七〇年代炫耀華目的奇斯·傑瑞特指法，頗有令人意外的時間滄桑感。然而進入聆聽狀況後就再也無法保持情感的完全自主，一再地被奇斯·傑瑞特指間撒出去的密網層層纏繞，最後三分鐘的泛情處理不僅使人驚異，更能體會一九四五年次的奇斯·傑瑞特情感圓熟的境界。細聽按擊琴鍵的力度，相較於《The Koln Concert》光彩萬丈的炫技，奇斯·傑瑞特在情緒的連結上顯然更上層樓。

〈La Scala Part II〉則在技巧施放上明亮了許多，Philip Glass 式的反覆和弦穿插運用在李斯特、蕭邦的影子中，比爾·伊文斯式的絕美創意則伴隨著樂迷孰稔的喊叫聲與跺腳聲流洩而出，在「ECM New Series」裡與歐陸古典樂團錄製作品時養成的格律習性與奇斯·傑瑞特癲狂的天性交相主宰旋律的走向，奇斯·傑瑞特一統音樂江山的野心至此表露無疑；所有的

鋼琴手就是投手

音樂類型、和弦、樂句等元素至此被他搓揉成無數細末，重新構成一條從所未見的探究靈性道路，直向未有人跡處勇敢冒進。

而奇斯‧傑瑞特在這場獨奏音樂會的安可曲，或許不像前面上、下半場的即興獨奏作曲那樣光芒四射，但卻是最饒富興味的，〈Over The Rainbow〉，就是源於一九三九年黑白經典名片《綠野仙蹤》（The Wizard Of Oz）主題曲，由四〇年代米高梅當家花旦茱蒂‧嘉蘭（Judy Garland）唱入美國人心深處，後來更為芭芭拉‧史翠珊等紅星一唱再唱的〈越過彩虹〉（Over The Rainbow）。

奇斯‧傑瑞特並不像某些著名演奏家，純粹為了討喜而最後在安可曲目上媚俗取樂，選擇〈Over The Rainbow〉自有其特別的意義。當年茱蒂‧嘉蘭主唱這首歌時正值第二次世界大戰，各地民生凋敝、人心浮動，〈Over The Rainbow〉天真犬儒的詞曲帶領美國民眾回歸赤子之心眺望光明

遠景。而其時值一九九七世紀末尾，天災人禍、環境與經濟危機遍及全球，音樂本質在科技張牙舞爪撼動下，被浮面膚淺的大眾傳媒扭曲掩蓋得無法辨認，素來不為古典或爵士音樂等人為分類派別框限的奇斯‧傑瑞特，先以解構的音樂元素重組〈La Scala Part I〉、〈La Scala Part II〉，最後才以純真的〈Over The Rainbow〉收尾，不但足見他音樂概念的意味深遠，更是其個人對當代音樂與人類獨有情感的具體表達。

鋼琴手就是投手

鋼琴，Keith Jarrett

　　一九九九年來自 *Jazz Time* 的消息，令人擔心，因為奇斯‧傑瑞特似乎罹患某種神經系統的疾病而無法回復「神童」的本色，但他終於在眾人引頸盼望下，在一九九九年推出了他二十世紀最後一張個人作品《Melody At Night With You》，雖然似乎不見太多新意，但輕巧動人依舊，而對樂迷而言，這就很夠了，「Standard Keith is just enough」。

　　「鋼琴，Keith Jarrett。」在頭一次聆聽《The Koln Concert》經過將近十一年後，我終於領悟到這是稱呼他的最佳方式：鋼琴的代名詞。我相當確定在這個煙硝瀰漫的都市裡我所感受到的，與他一九九七年在義大利錄製的現場獨奏專輯《La Scala》內頁故事裡，那個由孫子攙扶著，到後台

55

如果爵士樂也打季後賽

對著奇斯・傑瑞特閃爍淚光的老者所感受到的毫無二致。奇斯・傑瑞特獨

力用鋼琴的琴鍵將音符中感人的元素洗滌後，再加以純化，告訴所有還有

能力感受音樂的人：音樂的觸動人心的原貌是什麼。

　　當然，這個原貌的答案無關音樂類型、文化、種族、地域，而且早已

存在於每個人心中某處。

56

鋼琴手就是投手

Keith Jarrett 作品一覽表

（可購得CD為主）

1968	Somewhere Before
1968	Foundations—Anthology
1971	Facing You
1973	1973-74—Impulse Years
1973	Fort Yawuh
1975	Death & The Flower
1975	Mysteries 1975-1976 Impulse Years
1977	Silence
1994	Dark Intervals
1994	Works
1994	In The Light
1994	Belonging
1994	Koln Concert
1994	Survivors' Suite
1994	Staircase

如果爵士樂也打季後賽

1994	My Song
1994	Eyes Of The Heart
1994	Nude Ants
1994	Sacred Hymns
1994	Spheres
1994	Vol. 1 & 2-Spirits
1994	Book Of Ways
1994	Personal Mountains
1994	Paris Concert
1995	At The Blue Note-The Complete
1995	La Scala
1996	Invocations / Moth & The Flame
1999	El Juicio / Life Between The Exit
1999	Melody At Night With You

套裝合輯

Impulse Years 1973-1974 (Box Set)

鋼琴手就是投手

Dave Brubeck
爵士樂的禪學教練——戴夫‧布魯貝克

雖然一直有傳言說金獎影帝李察瑞佛德斯演出的電影《一九九六春風化雨》中的穆荷藍老師，就是熱愛爵士樂的編導組合根據戴夫‧布魯貝克（Dave Brubeck）所打造的形象，但是對於同時身為NBA球迷與爵士樂迷的朋友而言，領導芝加哥公牛隊拿下五座總冠軍，被喻為九〇年代最佳教練的菲爾‧傑克森（Phil Jackson），似

（Sony 提供CK 65723）

如果爵士樂也打季後賽

「圓融掌控全局」的功力，加上深具時代創見與音樂學理的精采實驗，才

讀《老子》、《易經》的名教頭菲爾‧傑克森一樣，布魯貝克不慍不火

讓人銷魂的保羅‧戴斯蒙更彷彿樂團最燦爛的明星，但就如同喬丹背後熟

明星藥隊同樣具有相當的影響昆指標，外表瀟灑溫文、吹奏起薩克斯風卻總

末，為何爵士樂能夠吸引更多專業音樂人士與校園學子投入，布魯貝克的

迷，芝加哥公牛隊與「籃球之神」喬丹是最大的導因；而在一九五○年代

在九○年代，NBA為何能吸引到全球以幾何級數成長的新生代年輕球

級明星保羅‧戴斯蒙（Paul Desmond）。

克的樂團裡，也有著西海岸酷派超

不世出的天才麥克‧喬丹，布魯貝

人，尤其菲爾‧傑克森的球隊裡有

乎才是最像布魯貝克的個性的名

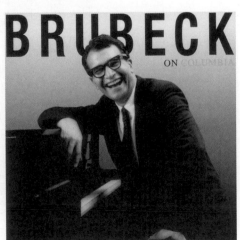

（Sony 提供）

鋼琴手就是投手

眞是使這兩人合作的音樂不朽的最重要因素。

第二次世界大戰期間，布魯貝克曾擔任美軍歐陸最著名的戰略指揮官巴頓將軍的樂團成員，傳說布魯貝克是少數能安撫巴頓躁鬱個性的軍樂隊指揮，不過他眞正的「豐功偉略」，則是在他一九五〇年代與保羅‧戴斯蒙組成布魯貝克一生最佳的樂團開始。

如果再用NBA球場上耀眼的搭檔來解釋布魯貝克與保羅‧戴斯蒙的搭配，那麼以猶他爵士隊的「郵差」卡爾馬龍與「助攻王」史塔克頓的合作來解釋，再恰當也不過了，雖然保羅‧戴斯蒙的吹奏功力與聲調一向被許多樂迷喜愛，但他「感情不能抑遏」的即興獨奏，也遭到某些歐陸樂評的微詞，但只要布魯貝克控制樂曲編制全局，保羅‧戴斯蒙就像是受到史塔克頓支援助攻的「郵差」，總是能在火力全開的狀態，把球快遞進籃框。

美國最周全的「AMG」出版集團的指南 All Music Guide in Jazz 有一段

話讚譽布魯貝克最為恰當：「布魯貝克從來不會軟化或大幅改變自己音樂的風格以迎合市場，但他的音樂卻都是最平衡於藝術性與商業性兩端的作品。」代表歐陸觀點的樂評則有趣地揶揄布魯貝克：「一個最具中產白領階級保守學院派形象的樂手，卻對現代爵士音樂的實驗與開發造成了無與倫比的影響。」

對於戴夫·布魯貝克這位大師而言，最「不公平」的看法，可能是爵士樂迷在聯想鋼琴大師時，會想到比爾·伊文斯、孟克、巴德·鮑威爾（Bud Powell）等性格戲劇化的天才，往往忽略了這位音樂風格重於技巧炫耀的「眼鏡先生」。事實上，比起其他鋼琴大師悲劇性、戲劇化的生平，布魯貝克的生涯似乎的確是「傳統正常」得多，他更是少數將全家和樂融

（Sony 提供 CK 65723）

62

鋼琴手就是投手

融組成「布魯貝克家族」樂隊的溫厚長者，他永遠不忘記以聆聽者角度思考的樂風走向，讓他的樂團乃至於他的家人的演出永遠不乏票房支持，卻也不會失落品質。

布魯貝克的代表作分散在哥倫比亞與Fantasy旗下，不過他最值得收藏的作品，還是被公認是與保羅‧戴斯蒙合作的時期錄音，也有許多人偏愛他與低音薩克斯風大師傑瑞‧穆利根（Gerry Mulligan）在柏林愛樂廳的錄音。不過就電影音樂的重新即興詮釋版本而言，《西城故事》的布魯貝克版與他充滿慈愛之心的「迪士尼」卡通音樂選粹是不應錯過的珍貴錄音，因為……沒有理解上的壓力，就是優美好聽。

關於布魯貝克的代表作《Time Out》

　　首先必須說明，這張經典專輯被世界各種評鑑讚譽的原因，主要來自三個方面：第一是〈Take Five〉這首曲子，四種樂器：中音（alto）薩克斯風、鼓、貝斯以及布魯貝克的鋼琴，在他的結構指揮下，創造出一種奇妙的「此起彼落」的和諧，即使保羅・戴斯蒙的吹奏仍然展現出強烈的個人風格，碰到布魯貝克與萊特的貝斯組成的「無形網」，仍維持了神妙的平衡與機巧。

　　第二是〈Blue Rondo A La Turk〉這首曲子，雖然許多國外樂評的讚譽焦點都集中在如何不可思議地從9/8拍變化到4/4拍，但其實最吸引古典樂迷的一點，卻是它融會了莫札特的曲風與爵士樂搖擺輕鬆的特性。後來藝

鋼琴手就是投手

術搖滾樂團「Emerson, Lake & Palmer」、唱作俱佳的貝蒂蜜勒、柏林愛樂管弦樂團乃至於無數軍樂隊、匈牙利與日本的樂團都以這首曲子為最重要的錄音曲目。

提及這兩首與保羅‧戴斯蒙共同創造的經典，布魯貝克自己也相當滿意：「後來艾爾‧賈瑞（Al Jarreau）連續兩年用這兩首曲子的改編演唱版，拿到葛萊美獎，我也與有榮焉。」

第三是關於華爾滋爵士曲的示範，尤其〈There To Get Ready〉、〈Kathy's Waltz〉那種無與倫比的優雅，作為這張專輯最歷久彌新的典雅示範，對現代爵士樂的影響，素為人津津樂道。

但其實這張專輯最可怕的魅力，卻不是以上三點看來令人震懾

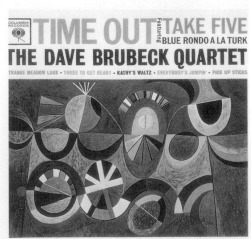

(Sony提供 CK 65122)

的音樂成就，回到布魯貝克投注在這七首曲子上的實驗精神，其實聆聽這張唱片最該採取的是那種跳出明星崇拜的聆賞態度（有保羅·戴斯蒙的薩克斯風在，這點尤其彌足珍貴），純粹享受優雅、詼諧、搖擺等綜合滋味的美妙。

就像冷靜享受NBA禪學魔術教頭菲爾·傑克森指揮全盛時期的芝加哥公牛隊比賽一樣，有保羅·戴斯蒙這種喬丹等級的巨星，加上喬·摩瑞勒（Joe Morello）這種皮彭（Scott Pippen）似的鼓手搭檔，布魯貝克在七首風格、節奏各異的曲子中，投注的「教練哲學」，就像太極拳中圓轉如意的拳勁，大圈、小圈一圈圈將節奏、旋律、樂器調性等多方元素各自擁有的魅力，「圈」在其內，在無數長夜裡聽來，永遠輕飄飄而樂趣無窮。

（Sony提供CK 65122）

鋼琴手就是投手

至於在經歷這麼多年後，無數樂迷仍然每每要求布魯貝克的樂團演奏

這張專輯中的經典曲目，這個世紀結束就滿八十歲的布魯貝克謙虛地說：

「即使經過四十年以上，我仍然喜愛演奏這些曲子，即使對我來說，彈奏

它們仍然是趣味十足的挑戰。」

誰說布魯貝克不像深悟老莊之道、太極之學的禪學大師呢？

如果爵士樂也打季後賽

▎Dave Brubeck作品一覽表 ▎

（可購得CD為主）

1946	Dave Brubeck Octet
1953	Jazz At College Of The Pacific
1953	Jazz At Oberlin
1954	Jazz Goes To College
1954	Interchanges '54
1954	Brubeck Time
1956	Brubeck Plays Brubeck
1957	Dave Digs Disney
1957	Plays & Plays & Plays
1958	Jazz Impressions Of Eurasia
1959	Gone With The Wind
1959	Time Out
1960	Brubeck A La Mode
1960	Plays West Side Story And...
1961	Real Ambassadors

鋼琴手就是投手

如果爵士樂也打季後賽

1994	Just You Just Me
1994	Young Lions & Old Tigers
1994	These Foolish Things
1994	In Their Own Sweet Way
1995	Jazz Collection
1996	Dave Brubeck Christmas
1997	Dave Brubeck Christmas
1998	Plays Standards-This Is Jazz
1998	So What's New?
1998	Triple Play
1998	So What's New
1998	Buried Treasures
1998	Brubeck & Rushing
1999	40th Anniversary Tour Of The U
1999	Take 5 Quartet

II

外野屬於明星屬性的管樂手

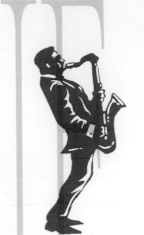

外野屬於明星屬性的管樂手

Chet Baker
爵士浪子——查特·貝克

常覺得小號（trumpet）在爵士樂中是給「英雄主義」角色使用的樂器，在樂隊編制中聽見小號的聲音，比各種薩克斯風都更令人覺得興奮莫名。但如要選最令人難忘的小號手，筆者的第一首選是如流星般英才早逝的克利佛·布朗（Clifford Brown），但第二選擇可能蠻出人意外，不是飆

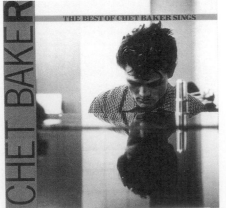

（EMI提供 0777792932-2）

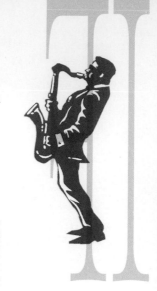

速驚天地泣鬼神的迪吉·格利斯比（Dizzy Gillespie），也不是小號革命家邁爾斯·戴維士，而是年少時俊、美、帥、酷，把小號吹得如晨曦般溫暖柔韌、唱腔宛如林間薄霧般迷濛的查特·貝克（Chet Baker）。

耀眼的酷派年代

查特·貝克本名叫做Chesney Henry Baker，外表看起來像是玩世不恭的敗家子，事實上也沒有受過任何正統的音樂訓練，所有的小號技巧基礎與樂理，都自學於短暫的軍旅樂隊生涯，由此足見此人之聰明天分。一九五二年在與「菜鳥」帕克的巡迴演出結束後，查特·貝克原本繼續縱情聲色於都市裡的酒吧俱樂部間，但與白人酷派大將傑瑞·穆利根的遇合，卻成了浪子一生的事業轉捩點，他在穆利根的創作主導下，錄製了一連串叫

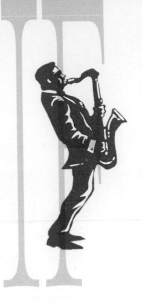

外野屬於明星屬性的管樂手

甚於吹奏小號。

唱抒情歌迷死人，連樂迷都愛他唱歌

可看出他當時的魅力強度，眞是帥哥

Chet Baker Sings》（企鵝評鑑四星），卻是一張純演唱的抒情專輯，由此也

目，但他最爲樂迷所熱愛的一張 Blue Note 旗下錄製專輯《The Best Of

近重新整理推出的《Love Songs》，就是蒐集當時他最膾炙人口的抒情曲

一般爵士迷最熟悉的幾張貝克的錄音都在 Blue Note 旗下錄製，如最

貴聲音。」

形容此一時期的查特・貝克錄音說：「好像一不小心就會在哪裡跌倒的寶

迷倒不知多少美國西海岸少女。日本小說家村上春樹也曾經在 GQ 專欄中

更樹立了小號與低音薩克斯風搭配的典範。一曲〈My Funny Valentine〉，

好又叫座的作品，不但搖身一變成爲酷派（cool jazz）的主流領導人物，

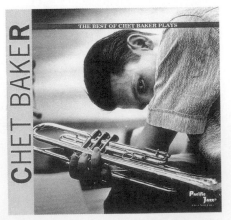

THE BEST OF CHET BAKER PLAYS

CHET BAKER

（EMI提供 7 97161-2）

貝克的錄音作品在企鵝評鑑與《重拍》等評鑑中，一般說來評價平平，企鵝評鑑的星數大多搖擺在二至三星喬花之間。這跟貝克走大眾情人抒情柔美路線有很大的關係，但貝克在逐漸成名的過程中，曾經自求振作上進許多次，尤其在Fantasy旗下邀集幾位大師級藝人參與的錄音計畫，都是他力圖走出「白人帥男孩」刻板印象的努力痕跡，如《Plays The Best Of Lerner & Loewe》就是與Zoot Sims、Pepper Adams和鋼琴天才比爾‧伊文斯合作的作品。

星沉時期

而在當時種族歧視仍然嚴重的情況下，貝克甚至被白人廣播電台捧為

（EMI提供7243 8 31676-2）

外野屬於明星屬性的管樂手

「新希望」，各種演出與錄音邀約接踵而來，但對本身「功夫底子」本來就不如眾非裔大師的他，不但是沉重的壓力，更造成他走向沉淪毒癮、起伏不定的悲劇不歸路。這時節貝克拓展他的演藝事業到歐洲，在歐洲，戰後的爵士樂環境是全盤開放的大好情勢，貝克在歐洲邀集全新的樂團陣容，錄製了許多精采的錄音，如RCA旗下錄製的《The Italian Sessions》、《Somewhere Over The Rainbow》就是兩張極佳的「重新開始」嘗試。

但貝克沉迷毒癮與浪擲生命習性仍然不改，終於數度進出醫院，乃至於沉潛。雖然他常被提及的，是沉潛前酷似詹姆斯‧狄恩的俊俏外型，以及早年略帶叛逆性格與盡情揮灑天賦才華式的吹奏與演唱風格。而卻較少人提及他復出樂壇後到去世間的表現與錄音，然而貝克這段時間在歐洲的錄音裡，不論是Enja或Dreyfus旗下作

837 475-2

（環球提供 837 475-2）

品，都呈現「油盡燈枯終不悔」的奮
力一擊，雖然因為吸毒後遺症造成演
出情緒的不穩定，但與其合作的樂手
似乎都體認到貝克才華即將消逝的危險，而激發出最大的精神力道與之配
合，當時形容枯槁的貝克並沒有因身體狀況的下滑，而帶給聆聽者弱勢的
演出，相反的，貝克自我毀滅式的人生經歷與成熟的吹奏功力融合成沉穩
的情感催化劑，音色在與吉他等輕弦樂器伴奏下，顯出前所未有的溫暖感
人。企鵝評鑑與樂評也都給予後期錄音好評，然而貝克的生命火光卻仍在
墜樓殞命中熄滅。他留下的除了這些在雷射唱盤中一再轉動的寶貴聲音之
外，只剩樂迷心中永遠迷人的「爵士浪子」回憶。

（環球提供 837 475-2）

78

外野屬於明星屬性的管樂手

爵士樂的浪子

俗話說：「男人不壞，女人不愛。」「浪子」總令人著迷；外表吊兒郎當、小號吹奏音調與唱腔同樣柔美溫潤得迷死人的查特‧貝克，不但長得像好萊塢酷派偶像詹姆斯‧狄恩，小號吹奏音色之柔美，或是唱起爵士抒情標準曲目那股浪漫迷人味道，都在相貌普遍不佳的爵士樂界稱得上是異數。但他大起大落終至自殺身亡的傳奇，也與詹姆斯‧狄恩的殞落悲劇有著相似之處。

日本作家村上春樹曾經在日文雜誌爵士樂專欄中提及他對查特‧貝克的看法，不外乎覺得貝克在沉潛後以枯槁老貌復出的音樂不富早期魅力。

但實際上這應該只是混合外表感官氣氛與五、六〇年代流行風潮懷舊心情

的看法，年輕的貝克固然迷人，復出的他則在音樂成熟度與吹奏力道上更見飽滿，如果不是毒癮的後遺症害得他情緒不穩定終至自尋毀滅，筆者一直相信八〇年代的貝克若能繼續存活，在歐洲較美國本土無壓力的環境下，五十歲過後的他應有更美的作品不斷問世，但這個假設在貝克於一九八八年離奇墜樓自殺後（也有傳說是因為他身懷演出酬勞鉅款，遭到歹徒覬覦推下樓……），就永遠也沒有機會印證了。

外野屬於明星屬性的管樂手

Chet Baker 作品一覽表

（可購得CD為主）

1953	Best Of Chet Baker Plays
1953	Best Of Chet Baker Sings
1953	Chet Baker & Strings
1954	Boston
1954	Sings
1955	In Paris 1 & 2
1957	Embraceable You
1959	In Milan
1959	With Fifty Italian Strings
1965	Baker's Holiday
1965	Baby Breeze
1974	She Was Too Good To Me
1980	My Funny Valentine
1982	Out Of Nowhere
1987	In New York

如果爵士樂也打季後賽

1987	Live In Tokyo
1988	Sings—It Could Happen To You
1989	Once Upon A Summer Time
1989	Plays Lerner & Loewe
1990	Strollin'
1992	Live In Bologna
1993	My Favorite Things
1994	Last Great Concert
1994	Pacific Jazz Years
1995	Two A Day
1996	Lonely Star
1996	Stairway To The Stars
1996	On A Misty Night
1996	Young Chet
1997	Songs For Lovers
1998	At Capolinea
1998	Round Midnight
1998	In Paris

外野屬於明星屬性的管樂手

外野屬於明星屬性的管樂手

Benny Goodman
搖擺樂之王——班尼・顧德曼

如果要我認真地想起一個與搖擺樂（swing）有關的爵士名人，第一個聯想到的其實是席尼・貝契特（Sydney Bechet），因為他在Blue Note錄製的經典曲目《Summer Time》，是該曲我最鍾愛的版本；可是令我苦惱的事也隨之出現：我竟怎麼也想不起老席尼的長相，也背不出他幾張專輯完整的標題，眼前卻老是有個戴圓框眼鏡的傢伙吹著豎笛搖來搖去，左也是班尼？右也是班尼？嘿！不會吧！偌大一個搖擺樂派就只記得個班尼・顧

85

德曼（Benny Goodman）的相貌？抱歉，還真是如此呢！他在筆者心目中，就等於於搖擺樂的代名詞。

一九〇九年出生於芝加哥的班尼·顧德曼又是一個爵士樂界的「典型神童」，十一歲時才開始學習豎笛（clarinet），十二歲就上台公開演出，十四歲時就成為樂手工會（Musician Union）的一員，並常態性地在芝加哥各俱樂部中巡迴演出。一九二五年，班尼·顧德曼遇見了他第一個恩人Ben Pollack，並且隨即在次年就與Pollack灌錄了他平生第一張唱片，自此，班尼·顧德曼就憑著技巧精湛而成為Pollack樂團當中的獨奏者。

此後的幾年間，顧德曼累積了許多演奏經驗，更從Ben Pollack與眾多合作樂團當中，學到擔任樂團領班、組織樂團合奏音樂的要訣；他也同時廣泛地接觸其他吹奏樂器，他甚至常常自己下海吹奏次中音、低音薩克斯風與小號，精通樂團每個位置樂器也同時意味著顧德曼組織大樂團、振興

外野屬於明星屬性的管樂手

搖擺樂的時代即將來臨。

經過將近十年的走紅與巡迴，顧德曼的事業在一九三四年開始邁向最高峰，在與佛萊契·韓德森取得默契上的協議後，他巧妙地在當時最走紅的舞蹈音樂廣播節目「Let's Dance Show」裡，將純粹的爵士樂與跳舞音樂做了絕佳的平衡呈現。但好景不常，當一九三五年這個爵士節目叫停後，班尼·顧德曼開始擔心他作為一個樂團領班的前途，於是他積極地尋找出路，他找來鋼琴手Teddy Wilson和當時極富潛力的鼓手Gene Krupa，組成小編制的三重奏到處演奏。而在一連串的小成功後，他們開始獲得瘋狂的歡迎，在一九三五年八月二十一日，當他們到洛杉磯Palomar Ballroom演出時，竟引起一場少見的音樂會暴動，這個青少年學生引起的暴動，足以說明班尼·顧德曼在廣播

（Sony提供 CK 53422）

節目中結合爵士樂與跳舞音樂所造成的深遠效應。

　　而最令後人敬佩顧德曼的是，在一九三五年到一九四〇年間，美國仍然處於對非裔人民極度歧視的民智未開時期，顧德曼堅持在四重奏中加入優秀的非裔鐵琴手Lionel Hampton，之後他採取了很多不同的混合人種樂團編制，為許多非裔樂手爭取到許多在上流社會或高級場地演出的機會。

　　他畢生的最高峰應算是一九三八年在卡內基廳的演出，那場叫好又叫座的演出，最後竟導致他最得力的支柱樂手：鼓手Gene Krupa的求去，之後更陸續引發骨牌效應，班尼‧顧德曼的王牌搖擺黃金樂隊就這樣逐漸瓦解冰消，而一九四五年後bebop樂風的竄起也等於慢慢告訴顧德曼，他的時代──搖擺樂的時代即將告終。後來他雖然曾經短暫轉向bebop樂派的懷抱，但終究無法忘懷他畢生所堅持的搖擺樂，又回到以中、小規模樂隊演出的路子，直到六〇年代後他幾乎呈半退休狀態。一九八六年，搖擺樂

外野屬於明星屬性的管樂手

的領導中心，「搖擺樂之王」，在紐約去世。

班尼‧顧德曼一生灌錄過無數單曲、LP、大、小樂團專輯，平心而論其作品，其實在整個樂團當中，有他一支豎笛就夠的很了，尤其他的獨奏，更是化腐朽為神奇，將有些原本整個樂團氣氛沉悶的形勢轉變為輕鬆宜人，他可說是筆者聽過所有豎笛手當中（包括一些新世紀與古典樂界），最能善用豎笛優雅音色的第一人，只要有他的豎笛魔音吹過，音樂就好像活了起來，甚至連一代爵士女伶 Peggy Lee 的模糊特殊腔調，都是因為他巧妙的豎笛潤飾、引領，才顯得鮮活非常、魅力無窮。

在 RCA 的歷史錄音中，他錄下許多膾炙人口的經典曲目，包括：他最名遐邇的創作曲《Stompin' At The Savoy》、艾靈頓公爵的《In A Sentimental Mood》，以及他最令爵士樂界難忘的《Sing, Sing, Sing》八分三十九秒版本等，但筆者特別推薦的，

如果爵士樂也打季後賽

卻是他那些長度僅兩三分鐘的短曲，一曲一世界，精巧、悠哉、淡淡憂鬱、濃濃搖擺節奏。

根據幾本英文爵士專書的描述，班尼‧顧德曼好像不論私底下或是舞台上都不是個很好相處的人，據聞他對樂團內樂手訓練的要求程度，高於三○、四○年代當時最艱苦的軍隊：《重拍》雜誌曾做過幾個老牌二線樂手的專訪，談起班尼‧顧德曼時，人人對他一付又敬又畏的言談，當知他在四○年代對樂手的嚴苛程度，雖然沒有人否認他在竪笛吹奏與擔任大樂團領班、組織搖擺樂的功力，但「爵士界的托斯卡尼尼」之名應當絕非空穴來風。而他畢生對竪笛吹奏的專注程度遠超過對人生其他方面的關注，也是無庸置疑的。

回顧班尼‧顧德曼畢生的搖擺音樂航程，雖然他是組織搖擺樂派大樂團的先驅，但最令樂迷難忘，也同時獲得最多樂評肯定的，還是莫過於他

106-□□

台北市新生南路3段88號5F之6

揚智文化事業股份有限公司　收

地址：

市　　鄉鎮

縣　　市區

路（街）　段　巷　弄　號　樓

（請用阿拉伯數字
書寫郵遞區號）

□揚智文化事業股份有限公司　□生智文化事業有限公司

謝謝您購買這本書。

為加強對讀者的服務，請您詳細填寫本卡各欄資料，投入郵筒寄回給我們(免貼郵票)。

E-mail:tn605541@ms6.tisnet.net.tw

網　址:http://www.ycrc.com.tw

（歡迎上網查詢新書資訊，免費加入會員享受購書優惠折扣）

您購買的書名：＿＿＿＿＿＿＿＿＿＿＿＿＿＿＿＿＿＿＿

姓　　名：＿＿＿＿＿＿＿＿＿＿

性　　別：□男　　□女

生　　日：西元＿＿＿＿＿年＿＿月＿＿日

TEL：(＿＿)＿＿＿＿＿＿＿　FAX：(＿＿)＿＿＿＿

E-mail：請填寫以方便提供最新書訊

＿＿＿＿＿＿＿＿＿＿＿＿＿＿＿＿＿＿＿＿＿

專業領域：＿＿＿＿＿＿＿＿＿＿＿＿＿＿＿＿＿＿＿

職　　業：□製造業　□銷售業　□金融業　□資訊業

　　　　　□學生　　□大眾傳播　□自由業　□服務業

　　　　　□軍警　　□公　　　□教　　　□其他＿＿＿

您通常以何種方式購書?

　　　　□逛書店　□劃撥郵購　□電話訂購　□傳真訂購

　　　　□團體訂購　□網路訂購　□其他＿＿＿＿

✎對我們的建議：

外野屬於明星屬性的管樂手

在一九三五年到一九三九年間領導的三重奏與四重奏小編制樂隊演奏，這些或輕鬆、或抒情、或寫意、或隨興瀟灑的演奏錄音，在經過六十年後的今天聽來，仍然清新得如同剛錄製完成的全新創作一樣，能隨時將雨後天青時的新鮮空氣送入聆聽者胸臆。

「搖擺樂之王」（The King Of Swing）！這一點又有誰敢懷疑呢？只有班尼‧顧德曼當得起如此尊稱。

如果爵士樂也打季後賽

| Benny Goodman 作品一覽表 |

（可購得 CD 為主）

1928　A Jazz Holiday

1929　Benny Goodman And The Giants Of Swing

1929　B.G. & Big Tea In NYC

1934　Swinging '34, Vol. 1

1934　Swinging '34, Vol. 2

1935　Sing, Sing, Sing

1935　The Birth Of Swing

1935　Original Benny Goodman Trio and Quartet...

1935　Stompin' At The Savoy

1936　Air Play Doctor Jazz

1937　Roll 'Em, Vol. 1

1937　Roll 'Em, Vol. 2

1938　From Spirituals To Swing Vanguard

1938　Carnegie Hall Concert (1938) [live]

1938　Carnegie Hall Concert, Vol. 1 [live]

外野屬於明星屬性的管樂手

1938	Carnegie Hall Concert, Vol. 2 [live]
1938	Carnegie Hall Concert, Vol. 3 [live]
1938	Benny Goodman Carnegie Hall Jazz Concert [live]
1939	Ciribiribin [live]
1939	Swingin' Down The Lane [live]
1939	Jumpin' At The Woodside
1939	Fletcher Henderson Arrangements
1939	Featuring Charlie Christian
1939	Carnegie Hall Jazz Concerts [live]
1939	Clarinet ? La King, Vol. 2
1939	Benny Goodman and Helen Forrest
1940	Solid Gold Instrumental Hits
1940	Eddie Sauter Arrangements
1941	Swing Into Spring
1941	Roll 'Em Live: 1941 Vintage
1941	All The Cats Join In, Vol. 3
1941	Benny And Sid: Roll 'Em Honeysuckle Ro

如果爵士樂也打季後賽

1944	King Of Swing
1945	Goodman On The Air
1945	Swing Sessions
1947	Undercurrent Blues
1947	Small Combos
1948	Swedish Pastry
1949	The Benny Goodman Session
1949	Benny Goodman And Peggy Lee
1950	Sextet
1950	Let's Hear the Melody
1950	Session For Six
1950	Carnegie Hall Concert, Vol. 2 [live]
1951	The Benny Goodman Trio Plays
1951	Goodman & Teagarden Jazz
1951	Benny Goodman
1952	Easy Does It
1952	The Benny Goodman Trio
1953	The Benny Goodman Touch

外野屬於明星屬性的管樂手

1953	The Benny Goodman Band
1954	B.G. In Hi-Fi
1954	For The Fletcher Henderson Fund
1954	The New Benny Goodman Sextet
1955	With Charlie Christian
1956	Benny Goodman Rides Again Chess
1956	The Vintage Benny Goodman
1956	Benny At The Ballroom
1956	The Benny Goodman Six
1956	Mostly Sextets
1956	Benny Goodman Combos
1956	The Great Benny Goodman
1957	Peggy Lee Sings With Benny Goodman
1958	The Live At The International World...
1958	Benny in Brussels, Vol. 1
1958	Benny in Brussels, Vol. 2
1958	Benny Rides Again
1958	Happy Session

如果爵士樂也打季後賽

1958	Benny Goodman Plays World Favorites In High...
1959	Benny in Brussels
1959	In Stockholm 1959
1959	The Benny Goodman Treasure
1959	The Sound Of Music
1960	Kingdom Of Swing
1963	Together Again! 1963 Reunion with Lionel...
1964	Made In Japan
1964	Hello, Benny
1966	Meeting At The Summit
1967	Listen To The Magic
1969	London Date
1969	Let 's Dance Again
1970	Benny Goodman Today
1970	Live In Stockholm 1970
1972	On Stage London
1973	The King Swings Star Line

外野屬於明星屬性的管樂手

1975	Seven Comes Eleven
1985	Live! Benny: Let's Dance
1986	Hits Of Benny Goodman
1988	Original Recordings By Benny Goodman
1988	Breakfast Ball
1989	Sextet Featuring Charlie Christian
1992	When Buddha Smiles
1993	The Big Band Hits Of Benny Goodman
1994	Live At Carnegie Hall
1994	Hallelujah Drive
1994	Don't Be That Way
1995	Blue Note New York
1995	Benny's Bop
1995	Plays Fletcher Henderson
1995	Plays Jimmy Mundy
1995	The Small Groups
1995	Benny Goodman And His Great Vocalists
1996	Carnegie Festival [live]

1996	Swing Is The Thing Charly Budget
1996	Get Happy Get Hot
1996	Flying Home
1996	On Radio Enterprise
1996	Fascinating Rhythm: Live 1958 Jazz Time
1996	Benny & The Singers
1996	Journey To Stars
1996	Live In 1933
1997	Plays Eddie Sauter
1997	Basel 1959 [live]
1997	Stompin' At The Savoy
1997	Have a Swinging Christmas
1997	Bangkok 1956 [live]
1997	Live Downunder (1973)
1998	Kings Of Swing
1998	Carnegie Hall, Jazz Concert 1938, Vol. 1 [live]
1998	Carnegie Hall Jazz Concert 1939, Vol. 2

外野屬於明星屬性的管樂手

	[live]
1999	Live in New York 1938
2000	Runnin' Wild
2000	No Better Swing Our World
	And Friends
	Benny Goodman Swings Again
	Benny Goodman Presents
	The Charlie Christian with The Benny
	Goodman...
	Selections Featured
	I Got It Bad & That Ain't Good
	Why Don't You Do Right
	Take It To The Limit
	Gangs All Here
	Young B.G.
	Brussels, 1958 [live]
	Benny Goodman & His Orchestra
	The King Of Swing [Charly]

如果爵士樂也打季後賽

In Brussels, Vol. 1

Mozart At Tanglewood

Plays Mel Powell

外野屬於明星屬性的管樂手

Joe Henderson

爵士長青俱樂部主席——喬‧韓德生

四十八歲後大放異彩的老牌樂手，
在老大師凋零殆盡的九○年代，
不斷從重新詮釋舊經典的過程中發掘新寶藏，
儼然成為爵士界僅存的最佳獨奏表澂。

如果要選近二十年來從不

（環球提供 511-779-2）

101

如果爵士樂也打季後賽

令樂迷失望的「老牌」爵士樂手，

喬‧韓德生（Joe Henderson）顯然當

之無愧，喔，不，或許該換個角度

說：他是「五十歲以上」藝人中的「長青俱樂部主席」！別的吹奏樂器類

老大師總逃不過歲月的摧殘，在年過半百後或多或少都減少長期巡迴演出

與錄音創作量，但韓德生卻是愈老愈多演出邀約，創作更是每年、甚至每

八個月就推陳出新。

這老傢伙是怎麼辦到的？當然不是靠打胎盤素，生於一九三七年的

喬‧韓德生從一九六三年第一張深具個人魅力的作品《Page One》出版，

到一九八五年錄製他這一輩子被公認的現場演奏經典《The State Of The

Tenor》前，已經累積了長達二十二年的演出經驗，在這期間他除了擔任過

爵士導師邁爾斯‧戴維士的配角樂手最為人所熟知外，韓德生的獨特次中

（環球提供 511-779-2）

外野屬於明星屬性的管樂手

音薩克斯風聲音更曾經出現在許多大師名人的樂團中，如一九六四年到一九六六年間與鋼琴大師郝瑞斯・西佛（Horace Silver）合組的五重奏，或是一九六九年到一九七〇年間與融合樂鬼才賀比・漢考克的短暫遇合，無不爆出驚人的燦爛火花。

但韓德生最強的，還是他獨一無二的獨奏方式，他雖然有幸在爵士樂史上最為風雲聚會的六〇年代初踏入樂壇，但從當時整體環境來看，由於他選擇的主奏樂器是次中音薩克斯風（tenor）（註），在相同主奏樂器的巨星約翰・柯川等曠世奇才的光芒下，能「殺出血路」最後終於自成一家，實際上是非常困難的。

韓德生在獨奏上不但有他天賦的特別音感，他最為人稱絕的尤其在高強的吹奏力道控制功力。當時在一九五五年到一九六五年這十年期間，正是爵士樂壇最重視「吹奏力度」的時期，天賦異稟的爵士管樂界異人鬼才

們（除了故意吹慢、延長旋律的邁爾斯‧戴維士外），莫不以愈快愈急的

飆奏互別苗頭，韓德生雖從軍中退伍後，早期曾受約翰‧柯川、桑尼‧羅

林斯（Sonny Rollins）兩大巨匠影響，但他很快掌握住自己在吹奏音色上

飽滿而溫潤的特質，在與各個樂團合奏的間隙展現他獨一無二的獨奏風格

與延長樂句斷句習慣，成為眾名家樂手爭相邀約的助陣藝人。

但好景不常，七○年代爵士樂在美國本土一方面受到搖滾樂的市場衝

擊，另一方面，每次都率先發難革命的邁爾斯‧戴維士領導一班年輕而有

才華的中青代爵士菁英樂手，創造了融合樂，把爵士樂與各類音樂的各種

融合、實驗、即興可能幾乎都嘗試殆盡，在某種角度上，也吸乾了傳統爵

士樂的市場能量。於是喬‧韓德生便與許多樂手一樣，在七○年代掙扎於

商業困境中苦求突破，更難有讓樂迷記得的實質表現。

直到一九八五年，韓德生痛定思痛，重回他最擅長的強烈個人風格路

外野屬於明星屬性的管樂手

線，並從重新詮釋前輩作品中找到突破方向，以薩克斯風的旋律變化獲得

樂評肯定，當時的代表作就是前面提及的現場演奏經典《The State Of The

Tenor》。一九九一年他以超強的信心重新挑戰爵士巨匠約翰·柯川早已立

下典範的錄音《Lush Life》，並以同名專輯贏得歐美兩岸爵士樂評壓倒性

的好評。自此韓德生終於成為公認的「大師」，而非之前僅僅「超強獨奏

者」的名聲。

一九九二年他以向邁爾斯·戴維士致敬為主題錄製的《So Near, So

Far》(Musing For Miles)，不但領導貝斯手戴夫·荷蘭 (Dave Holland)、

指法卓越的吉他手約翰·史考菲 (John Scofield)、鼓手艾爾·佛斯特 (Al

Foster) 等組成新爵士明星隊，韓德生詮釋邁爾斯·戴維士舊作時更青出

於藍，不但大量加入自己的獨奏風格，使得溫潤的薩克斯風聲音遠遠凌駕

戴維士當年的小號，更在編曲與樂器編制上作全新的安排，使樂界刮目相

如果爵士樂也打季後賽

看。接著一九九二、九三年蟬連爵士權威刊物《重拍》年度藝人，再加上《紐約時報》、《紐奧良郵報》等刊物的爭相推崇，韓德生此時似乎已贏得一張爵士名人堂的保證門票。但他並不自滿，雖然年近六旬，仍然積極從過去的爵士樂中尋找能夠加以重新創作的素材。果然，緊接著在一九九四年，他出乎一般人預料地推出紀念巴西作曲家Antonio Carlos Jobim的嶄新南美風味作品《Double Rainbows》，再度成為無庸置疑的經典。

一九九七年則是韓德生最活躍的一年，他不但足跡遍及各大爵士音樂節，更想出了以「大樂團」（big band）的方式，聚合爵士樂老、中、青三代，表面上以新的編曲概念重新詮釋三、四〇年代的大樂團曲目，但背後則隱含了團結爵士樂界，為爵士樂邁向下一世紀凝聚力量的濃厚意味。助陣樂手包括：奇克‧柯瑞亞、克里斯汀‧麥克布萊（Christian McBride）、尼古拉斯‧派頓（Nicholas Payton）、佛瑞迪‧赫巴德（Freddie

外野屬於明星屬性的管樂手

Hubbard）、瓊・法迪斯（Jon Faddis）、路易・納許（Lewis Nash）、喬・錢伯斯（Joe Chambers）、陸・索羅夫（Lew Soloff）與艾爾・佛斯特。接著他又集結爵士界重錄蓋希文作曲的爵士音樂劇《乞丐與蕩婦》（Porgy & Bess），結果仍然令人激賞。

復古意味濃厚的《大樂團》在爵士樂不斷被各種音樂浪潮沖刷後的今天聽來，仍然生趣盎然。喬・韓德生在接受《重拍》專訪時說：「從我有這念頭開始到現在，時事變遷不少，本來這年頭好像很少人感興趣投入這麼多排練時間，就只為了單純的音樂理想，但我們還是完成了。」在這位年屆六十的老將登高一呼下，後起之秀與老、中兩代不計名份投入這張作品錄製，這樣的爵士精神與旺盛生命力讓人不禁動容，

不知是誰說過「爵士樂已死」？這張作品

如果爵士樂也打季後賽

就是二十一世紀來臨前最有力的反證。

註：爵士樂上所使用的薩克斯風常見的有 soprano（高音）、alto（中音）、tenor（次中音）、baritone（上低音）、bass（低音）。與聲樂中稱呼 soprano（女高音）、tenor（男高音）並不相同。

外野屬於明星屬性的管樂手

▌ Joe Henderson 作品一覽表 ▌

（可購得CD為主）

1963	Page One
1963	Ballads & Blues
1964	In 'N Out
1964	Inner Urge
1967	Tetragon
1968	Four!
1968	Straight No Chaser
1970	In Pursuit Of Blackness / Black
1973	Elements
1973	Canyon Lady
1979	Relaxin' At Camarillo
1980	Mirror Mirror
1985	State Of The Tenor
1988	Mode For Joe
1991	Standard Joe

如果爵士樂也打季後賽

1991	Lush Life
1992	So Near, So Far
1992	Big Band
1993	Multiple
1994	Milestone Years
1994	Double Rainbows
1997	Porgy & Bess
1999	Warm Valley
1999	Quiet Now—Lovesome Thing
1999	Page One

外野屬於明星屬性的管樂手

Sonny Rollins
穿球鞋的薩克斯風老爹——桑尼・羅林斯

經過八〇年代末到九〇年代這十幾年，爵士樂界一直沒有脫離青黃不接的陰影，從不斷埋葬老大師的動作中，似乎很難讓死忠的老派爵士迷再對僅存的老樂手存什麼多餘的期望。尤其當爵士迷們一九九六年看到奧斯卡・彼得森挺著關節炎疼痛不堪的身體，搖搖晃晃地走向台上鋼琴，贏得全場起立鼓掌時，眼眶中的淚水除了一半是被他堅忍的爵士精神感動外，有另一半恐怕是爲了爵士樂老成凋零殆盡而流。可是還是有兩個不老頑

111

如果爵士樂也打季後賽

童，不但神采奕奕一如五〇年代，更迭送出新招，活躍於各爵士、藍調音樂節慶，兩個都是薩克斯風手，一是以獨奏功力稱雄舞台的喬・韓德生，其次就是「主題即興演奏」的復興大師桑尼・羅林斯（Sonny Rollins）。

師承眾咆勃大師

生於布魯克林的桑尼・羅林斯，起初學的是鋼琴，後來改學薩克斯風，早年受路易斯・喬登（Louis Jordan）影響，吹高音薩克斯風，後來在眾咆勃大師的影響下改吹次中音薩克斯風。經過十年苦練，他於一九四九年與硬咆勃（hard bop）鋼琴大師巴德・鮑威爾合作灌錄唱片，為鮑威爾

（魔岩提供 MCD-9280-2）

外野屬於明星屬性的管樂手

的彈奏速度與跳躍音程思考才華折服，影響到他在五〇年代的「創作開

竅」。這段期間是羅林斯的「學習高峰」，比一般人更幸運的是，鋼琴大師

塞流尼斯・孟克、鼓王亞瑟・布萊基都曾親自指導過他，這段期間他也大

量吸取各當時薩克斯風大師的演奏技巧與即興發展風格，他後來曾表示：

「影響我最大的薩克斯風手莫過於查理・帕克、桑尼・史提特（Sonny Stitt）

跟迪克斯特・高登（Dexter Gordon）。」

一九五〇年開始，羅林斯與當時已經心思蠢動、不甘死待在太過講求

速度、技巧的硬咆勃領域的邁爾斯・戴維士，展開合作關係，一九五一年

羅林斯退出這個樂團，這是他第一次

展示他先退出冷靜一下，再回來就有

爆炸性創作產生的「羅林斯慣性」，當

一九五四年他再度回到邁爾斯樂團陣

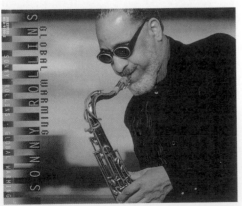

（魔岩提供MCD-9280-2）

中，他們一起灌錄了經典《歐雷歐》(Oleo)，這張唱片標題取自羅林斯的同名創作單曲，在這張錄音中，他展現無與倫比的原創性，在以和弦為即興主軸的咆勃時期，這張唱片雖然不完全脫離以和弦為依歸的導向，但卻是當時少見的新意之作。

與流星相遇激發他自創一派

在作品《歐雷歐》後，羅林斯因為與邁爾斯樂團相處時染上毒癮，他以少見的毅力退出爵士樂壇，直到一九五五年，另一名爵士鼓的天才麥斯‧羅區（Max Roach）說服他復出，並加入他的樂團，當時麥斯‧羅區因為有小號界的奇葩克利佛‧布朗在身側而聲勢大振，這三個人的組合堪

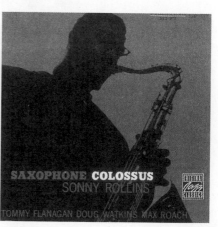

（魔岩提供 OJC 291-2）

外野屬於明星屬性的管樂手

稱當時最新銳、最強悍的組合：要速度有速度、要技巧有技巧、三人又都有即興的才華，這可說是對羅林斯畢生影響最大的工作組合。

然而好景不常，天妒英才，克利佛‧布朗以二十六歲的年齡死於意外車禍，當時所有爵士樂手為之震悼，本來堪與亞特‧布萊基分庭抗禮的麥斯‧羅區更深受打擊。而這時羅林斯腦中的創作訊號卻被克利佛的早逝激至最高點，他從一九五六年開始，持續不斷地以驚人的創造力復興了早期的「主題即興演奏」風格，完全以旋律為軸發展即興演奏，這時期的代表作莫過於曠世巨作《薩克斯風巨人》(Saxophone Colossus)，而這張專輯中的單曲〈Blue Seven〉更驚人地展現建築原理式的獨奏橋段，令所有樂迷永難忘懷。

自此，羅林斯已儼然自成一大家，雖然他對「主題即興派」並不算創出新路，但絕對算得上是發揚光大的大功臣。他在一九五七年錄製的另一張專輯《大江西去》（Way Out West）則是另一張令人難忘的經典，他明亮詼諧的吹奏方式，配上鼓手謝利·孟恩（Shelly Mann）的輕巧對應，構成了這張後來被許多薩克斯風手競相學習的薩克斯風「音調範本」。這張專輯更絕的是還收到當年少見的傑出類比錄音，導致後來在一九八八年以數位重製後，成爲美國《發燒天書》雜誌推崇的「爵士薩克斯風示範片」。

穿球鞋的薩克斯風不老散仙

羅林斯的個性雖然不像帕克或鮑威爾那樣瘋狂、浪擲人生，但是他的「冷靜一下，再回來」的事蹟也夠得上稱爲傳奇了；他在一九五九年時局

外野屬於明星屬性的管樂手

大好之際，又悄悄離開爵士樂壇兩年，一九六二年才完全復出。一九六八年開始與大師柯川一樣對亞洲文化產生興趣，因此投入研究印度、遠東、中國宗教與哲學思想三年，才又回到舞台，他每一次回到爵士樂壇都帶給樂迷一些新的東西，雖然不一定是好的轉變，但也夠吊樂迷胃口的了。

桑尼‧羅林斯一直都喜歡在表演時在舞台上下前後走跳來去，據他的英文傳記描寫：「我不很清楚演奏當時我在做些什麼，也不曉得到底該想些什麼，通常我不去在乎想或做些什麼……」，這實在不禁令人狐疑：到底這位主題即興代表宗師在演奏時是怎麼演奏出那樣紮實、迴轉自如的旋律與音色？不會就是如他接受訪問時回答的這樣散散的吧？但唯一可以從錄影帶中察覺的是，至少羅林斯用以在演奏時跑跳來去的鞋子換了，從早期的劣質皮鞋，到九〇年代穿的耐吉

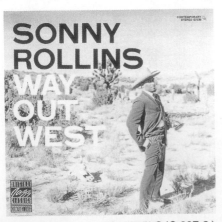

（魔岩提供 OJC 337-2）

如果爵士樂也打季後賽

球鞋（這倒不是廣告，羅林斯近三年來在各地爵士節演出都有穿這個牌子的慢跑鞋，有照片影帶為證）。而聽過他的近期錄音《＋3》與《溫室效應》後，老爵士迷雖然不能說都會高呼過癮，但至少有種心理上的安定作用：

至少我們還有桑尼老老爹！

外野屬於明星屬性的管樂手

▍Sonny Rillins 作品一覽表 ▍

1951	Rollins, Sonny
1951	Sonny Rollins Quartet
1951	Vintage Sessions
1951	Sonny And The Stars
1951	Sonny Rollins With The Modern Jazz Quartet
1954	Sonny Rollins Quintet
1954	Sonny Rollins Plays Jazz Classics
1954	Moving Out
1955	Taking Care Of Business
1955	Work Time
1956	Three Giants
1956	Sonny Boy
1956	Tenor Madness
1956	Tour de Force

如果爵士樂也打季後賽

1956	Sonny Rollins, Vol. 1
1956	Sonny Rollins Plus Four
1956	Rollins Plays For Bird
1956	Saxophone Colossus And More
1956	Saxophone Colossus
1957	More From The Vanguard
1957	A Night At The Village Vanguard, Vol. 2
1957	Tenor Titan
1957	Sonny 's Time
1957	Wail March
1957	Sonny Rollins [Everest]
1957	The Freedom Suite Plus
1957	Alternate Takes
1957	Newk 's Time
1957	A Night At The Village Vanguard, Vol. 1
1957	The Sound Of Sonny
1957	Sonny Rollins, Vol. 2
1957	Way Out West

外野屬於明星屬性的管樂手

1957	A Night At The Village Vanguard
1958	Modern Jazz Quartet With Sonny Rollins
1958	Sonny Rollins Brass / Sonny Rollins Trio
1958	And Contemporary Leaders
1958	Brass & Trio
1958	Quartet
1958	Brass Trio
1958	Freedom Suite
1958	Sonny Rollins And The Contemporary Leaders
1959	Saxes In Stereo
1962	Our Man In Jazz
1962	What's New?
1963	Sonny Meets Hawk!
1963	Sonny Rollins [Prestige]
1964	Three In Jazz
1964	The Standard Sonny Rollins
1964	Now's The Time

如果爵士樂也打季後賽

1965	There Will Never Be Another You
1965	Sonny Rollins on Impulse!
1966	Alfie
1966	East Broadway Rundown
1972	Next Album
1973	In Japan
1973	Horn Culture
1974	The Cutting Edge
1975	Nucleus
1976	The Way I Feel
1977	Easy Living
1978	In Concert [live]
1978	Milestone Jazzstars In Concert
1978	Don't Stop the Carnival
1979	Don't Ask
1980	Love At First Sight
1981	No Problem
1982	Reel Life

外野屬於明星屬性的管樂手

1984	Sunny Days, Starry Nights
1985	The Solo Album
1986	G-Man
1986	The Quartets
1987	Dancing In The Dark
1989	Falling In Love With Jazz
1991	Here's To The People
1993	Old Flames
1996	Sonny Rollins +3
1997	Global Effects

外野屬於明星屬性的管樂手

Jan Garbarek
把薩克斯風變牧笛──楊・葛巴瑞克

他即興模仿牛、羊、海鳥叫聲甚至風聲作曲，
連葛利果聖歌都能拿來即興變化，
好像沒什麼事情是他的薩克斯風作不到的！

自七〇年代起，就被公認是當今歐洲爵士樂的領導人之一的挪威籍樂手楊・葛巴瑞克（Jan Garbarek），一踏入樂壇，就開始嘗試將薩克斯風的

傳統音色個性顛覆，尋求另外的發聲音調與運用方式。

「冰調」薩克斯風語調的確立

葛巴瑞克曾多次表示：「薩克斯風是種很神妙的樂器！」以爵士樂器地位而言，它的地位宛如中國武俠小說中對「劍」的形容：「百兵之首」，如同古典樂領域的小提琴正是該領域的「百器之首」。但在六〇年代選擇薩克斯風作為主攻，反而加重了樂手的心理負擔，因為正如各種技藝顛仆不變的共同定理：「易懂者難精；擅者眾而難出類拔萃。」在爵士樂器中，薩克斯風是演奏高人、鬼才、大師最多的一種樂器，說葛巴瑞克聰明也好，避重就輕也好，他吹奏高音薩克斯風的方法從一九六九年第一張在美國發行的錄音作品《The Esoteric Circle》起，就「不正常」。他全力避

126

外野屬於明星屬性的管樂手

開薩克斯風那種銅管樂器會產生「摩擦熱度」的部分，只貼近尖細的高音，再捨棄傳統美國爵士「急驟」的即興橋段，刻意盡可能延長尾音，這種拉長音符間距的吹奏方式，有點類似邁爾斯‧戴維士的「酷」派緩慢吹法，卻因爲旋律基調冷得多，而被著名美國樂評朗‧文恩（Ron Wynn）稱爲「冰調」（icy tone）。

與民族音樂素材融合創作

單是吹奏風格還不足以令整體爵士界對葛巴瑞克刮目相看，葛巴瑞克進一步採集了他祖國挪威與鄰近北歐國家如瑞典等地區的民謠與民俗音樂，加以改編、分解，進而融入他自己的演奏中，從他作品的風

（十月提供）

如果爵士樂也打季後賽

格變化能夠明顯地看出葛巴瑞克的持續嘗試：一開始葛巴瑞克還或多或少

在錄音作品中，選擇若干前人演繹過的爵士標準曲目，滲入個人風格吹

奏，到了一九七二年的作品《Triptykon》，連一向激賞他的樂評朗‧文恩

都開始不禁表示懷疑：「葛巴瑞克的興趣明顯地從與各種爵士音樂元素的

結合轉向，在他作品中再也聽不到任何『爵士』味，取而代之的是地方民

俗音樂甚至於電子實驗音樂。」這個說法在形式上並沒有說錯，葛巴瑞克

的確開始大力拋開美國爵士傳統，但是這並不意味葛巴瑞克創作或演奏的

音樂不是爵士樂，如果依「如何即興」來定義是否該歸類到爵士樂，那麼

其實他仍然沒有完全脫離美國爵士主流傳統，也就是依和絃即興的基本路

徑，只是所用的素材令美國樂界更陌生了。

葛巴瑞克大膽的方向與陌生的素材組合都令「本位主義」盛行的美國

樂評界感到畏懼，因為他們知道：當爵士革命導師邁爾斯‧戴維士領導的

128

七○年代融合樂革命向搖滾樂靠攏，並造成潮流與跟風時，同時也意味著美國本土的爵士樂發展與創造力的衰退。葛巴瑞克所代表的正是歐陸更自由、更刺激、更具包容性的即興音樂新潮流，當這十年的分水嶺過後，爵士霸權的轉移將無可避免。

這位曾被歐洲即興音樂雜誌喻為「北歐峽谷之風」的高音薩克斯風手，在七○到八○年代這二十年間，幾乎成為挪威的「音樂民族英雄」，他漠視美國主流爵士樂媒體如《紐奧良郵報》嘲笑他即興吹奏北歐民族牧歌像「羊叫」、「沒有文化的牧童」等謾罵，用薩克斯風作出更多極地動物或氣候的異聲。他錄製的作品包羅萬象：與民謠歌手合作人聲與薩克斯風的互動即興、與也在音樂文化上爭取獨立的波羅的海三小國現代音樂作曲家合作、替喧囂的電吉他實驗音樂伴奏與切分音等等，在在令聆聽者大開「耳」界。

但當葛巴瑞克在美國樂評心目中似乎再創新也不足為奇時，他一九九

二年與「希拉德吟唱班」（Hillard Ensemble）推出了震動世界古典樂界的

作品《Officium》：這張作品的曲目全都是古老的葛利果聖歌，「希拉德

吟唱班」也以處理古樂的嚴謹態度依譜忠實呈現，但葛巴瑞克的表現大出

人意表，他彷彿天籟的高音薩克斯風穿插在葛利果聖歌吟唱的段落間隙

間，肆無忌憚地以他認為合宜的音符即興表達對神明的崇敬。這張錄音從

歐洲引起熱潮燃燒到美洲大陸，成為少見的雄踞美國「告示牌」古典榜單

前茅的「非傳統古樂」。

自此葛巴瑞克在美洲的名聲才算確立。一九九六年，他再度回到他熟

悉的苦寒國度，與以《拉普人之歌》轟動世界的挪威薩米（Sami）原住民

藝人瑪莉‧波依娜錄下作品《可見的世界》（Visible World），他高亢的薩

克斯風模仿水鳥與波依娜野性而清越的嗓音共同徜徉在北歐帶著碎冰的蜿

外野屬於明星屬性的管樂手

《倚天屠龍記》中的「崑崙三聖」何足道

蜓小河間,這位年過半百的牧童似乎隱隱暗示:唯有北歐清冷的峽谷,才是他如同海鳥般自在的高亢薩克斯風最佳棲身之所。

凡金庸小說迷對他作品中的經典「射鵰三部曲」(《射鵰英雄傳》、《神鵰俠侶》、《倚天屠龍記》)一定滾瓜爛熟,而人物最多、牽扯最廣的《倚天屠龍記》更被拍成多部電視劇與電影,但一般以張無忌為重點的呈現,卻往往忽略了金庸用心勾勒的武當祖師張三丰早年在少林寺的時期,尤其身兼音律、棋藝、武功三大才華的「崑崙三聖」何足道挑戰少林一場,更是動人心弦,才高氣傲的何足道最後豁達大度接受技遜覺遠、張三丰師徒,遠赴西域目創崑崙一派的際遇,與曾經求道於美國自由爵士界,

甚至模仿薩克斯風彌賽亞約翰・柯川，最後毅然回到「西域」（北歐），獨創「冰調」（崑崙派）一門的葛巴瑞克創見與氣魄都有類同之處。而面對所謂「中原武學」（傳統美國爵士樂）的質疑，葛巴瑞克固執求道的勇氣，更始終如一。

132

外野屬於明星屬性的管樂手

▌ Jan Garbarek 作品一覽表 ▌

（可購得CD為主）

1969	The Esoteric Circle
1970	Afric Pepperbird
1970	Works
1971	Sart
1972	Triptykon
1973	Red Lanta
1973	Witchi-Tai-To
1974	Belonging
1974	Lumineseence
1975	Dansere
1976	Dis
1978	Photo With Blue Sky, White Cloud, Wires
1979	Aftenland
1979	Folk Songs
1980	Eventyr

如果爵士樂也打季後賽

1981	Paths, Prints
1983	Wayfarer
1984	It's OK To Listen To The Gary Voices
1985	Song For Everyone
1985	The Grey Voice
1986	To All Those Born With Wings
1988	Legend Of The Seven Dreams
1988	Rosensfole
1990	I Took Up The Runes
1991	Places
1992	Ragas and Sagas
1992	Twelve Moons
1992	Madar
1993	Officium
1995	Visible World

外野屬於明星屬性的管樂手

Freddie Hubbard
最後小號英雄——佛瑞迪・赫巴德

　　熟悉八〇年代NBA職籃的球迷一定記得最令人血脈賁張的「魔術強生vs.大鳥柏德」傳統對決，論體型、速度、彈性等天賦，波士頓塞爾提克隊的賴瑞・柏德（Larry Bird）都遜於洛杉磯湖人隊的魔術強生，但賴瑞・柏德以苦練、經驗與臨場的反應智慧，總是能卡好位置，並在任何重兵包圍的艱困情況下射籃神準。在爵士

（EMI提供）

樂史上的小號手中，佛瑞迪·赫巴德（Freddie Hubbard）就是這種以後天苦練加上精神意志與其他天賦異稟的小號大師比肩的逆勢英雄。

純屬形容上的巧合，一九三八年四月出生的佛瑞迪·赫巴德與波士頓塞爾提克隊神射手賴瑞·柏德都是印第安那州人。赫巴德的小號聲調風格被認爲介於快眩神奇的克利佛·布朗與狂野不羈的李·莫根（Lee Morgan）之間，當他於一九五八年移居紐約後，他的黃金年代於焉展開，先是與長笛之神艾瑞克·道菲（Eric Dolphy）同台，接著先後加入菲力·喬·瓊斯（Philip Joe Jones）、桑尼·羅林斯、傑·傑·強生的樂團，一九六○年他更參與了自由爵士的濫觴：歐涅·寇曼的《Free Jazz》錄音，與薩克斯風救世主約翰·柯川一起錄音。

但他生命當中最輝煌燦爛的一頁卻才要到來，一九六一年至一九六四年間，他加入了爵士鼓大師亞特·布萊基領導的「爵士信差」，赫巴德第

外野屬於明星屬性的管樂手

一次遇到最能激發他潛力的對手：韋恩·蕭特（Wayne Shorter），蕭特變幻莫測的薩克斯風即興遇到了無論如何都能接招回應的赫巴德，再加上背後控制場面穩如泰山的亞特·布萊基，這個組合被許多人認為是歷任「爵士信差」團員搭檔中創作默契最佳的組合。

雖然赫巴德在藍調旗下與各路群星錄製的作品都極受歡迎，尤其慢板敘事抒情曲吹得迴腸盪氣、繞樑三日。但他個人作品最突出的時期莫過於自由爵士（free jazz）與後咆勃（post bop）盛行的七〇年代前期，尤其赫巴德加入當時的新興廠牌CTI旗下後，展現出的驚人創作力至今仍為人所津津樂道，被認為是他畢生最好的兩張經典中的經典《Red Clay》、《Straight Life》都是在CTI時期。

赫巴德為人不像遇爾斯·戴維士有諸多怪癖，鋒芒內斂得多，談吐有

（EMI提供CDP 59380）

如果爵士樂也打季後賽

趣幽默，人緣奇佳，跨刀為他錄音專輯增色的樂手多如過江之鯽，以獲得絕高評價的《Straight Life》為例，參與的樂手包括吉他手喬治・班森、貝斯朗・卡特、擊鼓鬼才傑克・迪姜特、鋼琴變色龍賀比・漢考克等各自都能獨當一面的樂手跨刀助陣。但之後十年間，因為CTI融合藍調、流行、靈魂樂的商業走向在市場上引起正面回應，也連帶勾引赫巴德以流行藍調曲調創作，但這些錄音除了獲得較佳的市場反應外，卻讓赫巴德慘遭樂評

freddie hubbard
STRAIGHT LIFE

1 Straight Life (17:27) F. Hubbard
2 Mr. Clean (13:34) W. Irvine
3 Here's That Rainy Day (5:16) J. Burke/J. Van Heusen

Recorded at Van Gelder Studios
November 16, 1970
Rudy Van Gelder, engineer
Produced by

FREDDIE HUBBARD, Trumpet/Flugelhorn
JOE HENDERSON, Saxophone
GEORGE BENSON, Guitar
HERBIE HANCOCK, Piano
RON CARTER, Bass
JACK DeJOHNETTE, Drums
RICHIE LANDRUM, Percussion
WELDON IRVINE, Tambourine

（Sony 提供 ZK 65125）

外野屬於明星屬性的管樂手

痛貶，認爲以他的技巧資質不應只有如此水準。直到一九七七年，他的老友賀比‧漢考克邀他加入相當具有前瞻創作觀的樂團「V.S.O.P」，赫巴德才再度翻紅，在市場與評論兩方面都站穩腳跟。

講到當今爵士界的小號位置，在九〇年代迪吉‧格列斯比、邁爾斯‧赫巴德馬首是瞻，饒是他近年唇部肌肉的病症已經使他與正常演出漸行漸遠，戴維士相繼去世後，許多美國東岸的爵士評論家都認爲該以佛瑞迪‧赫巴尤其一九九一年令許多老樂迷不忍卒聽的無力高音，出現在現場錄音《Live At Fat Tuesday》中，好像宣示著赫巴德的黃金年代不再，但得來不易的「大師級」名聲對赫巴德而言，仍然格外珍貴。純以天生的臉部肌肉力度與彈性來論，赫巴德與迪吉‧格列斯比那種河豚式的天賦根本不能相比；而以糾衆成黨、特立獨行吸引媒體焦點作秀的功夫，他又與邁爾斯‧戴維士天差地遠！但他卻是爵士鼓大師亞特‧布萊基、鋼琴鬼才麥考‧泰

納（McCoy Tyner）口中最佳的小號演奏搭檔，這純粹是赫巴德苦練出的演奏技巧贏得的同儕尊敬。

全盛時期的赫巴德的小號音調似乎永遠維持在一個穩定區間內，不慍不火，在與中高音薩克斯風搭配對奏時，赫巴德的吹奏節奏就像是黏住鞋底的口香糖，不常像驚才絕艷的克利佛·布朗般以快絕無匹的連音飆奏激出對方火花，但也不至於像邁爾斯·戴維士般刻意以放慢或改變旋律走向爭取主導權，「不疾不徐、亦步亦趨」永遠是佛瑞迪·赫巴德的招牌，在熱烈輝煌的後咆勃演奏編制中，赫巴德穩定的音調、節奏掌握，正如同NBA籃球迷心中永遠不朽的賴瑞·柏德，不論即興演奏結構如何紊亂一如NBA季後賽禁區，赫巴德的小號總能在亂軍中以優雅的弧度，空心中網。

外野屬於明星屬性的管樂手

| Freddie Hubbard 作品一覽表 |

（可購得CD為主）

1960	Goin' Up
1960	Open Sesame
1961	Here To Stay
1961	Hub Cap
1961	Ready For Freddie
1961	Minor Mishap
1962	Caravan
1962	The Artistry Of Freddie Hubbard
1962	Hub-Tones
1963	The Body And Soul
1964	Breaking Point
1965	Blue Spirits
1966	Backlash
1967	High Blues Pressure
1969	The Black Angel

如果爵士樂也打季後賽

1969	The Hub Of Hubbard
1969	A Soul Experiment
1970	Red Clay
1970	Straight Life
1971	Sing Me A Song Of Songmy
1971	First Light
1972	Sky Dive
1973	Keep Your Soul Together
1973	In Concert, Vol. 1 [live]
1973	In Concert, Vol. 2 [live]
1973	Hot Horn
1973	In Concert, Vols. 1 & 2 [live]
1974	High Energy
1974	Polar Ac
1975	Liquid Love
1975	Gleam
1976	Windjammer
1976	Echoes Of Blue

外野屬於明星屬性的管樂手

1977	Bundle Of Joy
1978	Super Blue
1978	Skylark
1979	The Love Connection
1979	Skagly
1980	Mistral
1980	Live At The North Sea Jazz Festival
1980	Live At The Hague （1980）
1981	Splash
1981	Rollin'
1981	Born To Be Blue
1981	Keystone Bop
1981	Outpost
1981	A Little Night Music
1981	Keystone Bop: Sunday Night
1982	Echoes Of An Era
1982	Back To Birdland [Real Time]
1982	Ride Like The Wind

如果爵士樂也打季後賽

1982	Face To Face
1983	Sweet Return
1985	Freddie Hubbard & Woody Shaw Sessions
1985	Double Take
1987	Eternal Triangle With Woody Shaw
1987	Life Flight
1987	Salute To Pops, Vol. 2
1988	Feel the Wind
1989	Times Are Changin'
1989	Topsy: Standard Book
1990	Bolivia
1991	Temptation
1991	Live At Fat Tuesday
1991	Riding High, Solo Brothers and Professor Jive
1992	Double Exposure
1992	Blues For Miles
1994	Monk, Miles, Trane & Cannon

外野屬於明星屬性的管樂手

1995	Freddie Hubbard [Music Masters]
1995	Live [Just Jazz]
1995	All Blues
1996	Keystone Bop: Friday & Saturday Night [live]
1996	Hub Art: Celebration Of The Music Of Freddy...
1998	God Bless The Child
1998	Live [CLP]
1998	Live At Douglas Beach House 1983

外野屬於明星屬性的管樂手

另類爵士樂聖——柯特尼·派恩
Courtney Pine

派恩高超的薩克斯風吹奏技巧，
結合電子舞曲DJ現場混音展現的迷幻風格，
不但因應了二十世紀末渴望心靈解放的人心需要，
更爲他自己掙脫傳承大師的桎梏。

當國內總統大選期間，政壇一片

147

「我跟隨摩西」、「我才是約書亞」的爭論此起彼落時，在爵士樂界，卻有人就是不想當大師傅人、不想當彌賽亞，更不想當摩西帶領唱片市場情勢頹危的爵士樂走出紅海，只想吹薩克斯風來爲電子音樂解碼。

這個好像有點「不識抬舉」的傢伙，就是在英國以結合電子音樂與爵士樂創作的前衛作風聞名，被譽爲「另類爵士樂聖」的柯特尼‧派恩！

說派恩曾是「爵士彌賽亞」候選人，其實並不爲過，在八○年代初士自六○年代中期以來的『爵士革命』作總結的人，是小號手溫頓‧馬沙利斯（Wynton Marsalis）；而唯一能傳承約翰‧柯川的靈魂探索式吹奏的人，是柯特尼‧派恩。」

然而對一九六四年次的派恩而言，「命定傳承者」、「大師候選人」這些讚譽之詞好像全無意義，因爲他不但不想當別人的影子，更壓根不想

外野屬於明星屬性的管樂手

被框限在一種音樂裡，他血液裡一直流著的音樂因子除了爵士，還有雷鬼、放克、靈魂等多種音樂。

一九八六年，他的傳統爵士演奏生涯達到第一個高峰，他與素有「大師搖籃」之稱的亞特·布萊基的「爵士信差」樂團一起巡迴，並且推出了他受到最多好評的前衛爵士作品《The Vision's Tale》。

在爵士界保守派對他大膽前衛的實驗走向傳出一片「失望」之聲時，美國著名音樂指南專書All Music Guide樂評家史考特·楊諾（Scott Yanow）甚至驟下斷言：「柯特尼·派恩已失去他的音樂事業方向感。」聽來一付派恩是個全然忽略旋律與音樂感人本質的薩克斯風狂人一樣，其實他多角發展演奏頻寬的另一面更令人佩服。

一九八七年，他與導演亞倫派克合作了飽受爭議的驚悚片《天使心》

（環球提供 537 745-2）

如果爵士樂也打季後賽

〈Angel Heart〉，派恩陰沉悲哀的薩克斯風演奏，牽動著觀眾隨米基·洛克飾演的頹廢私家偵探走向亂倫悲劇的宿命，大獲電影音樂界好評。接著他又參加了麗莎·明妮莉收斂明亮嗓聲的細膩專輯《結果》（Results），情感豐富的吹奏從此讓他的助陣邀約不斷。一九九一年他與實驗電子樂手麥克·歐菲爾德（Mike Oldfield）合作出精采單曲〈天堂之門大開〉（Heaven's Open），這也讓他對把

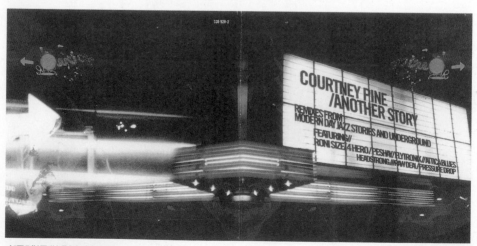

（環球提供536 928-2）

外野屬於明星屬性的管樂手

電子環境音樂（ambient）融入爵士樂創作有了初步構想。九〇年代，他得意於爵士與流行界，「滾石」主唱米克傑格跟瑪丹娜的音樂電影《阿根廷，別為我哭泣》（*Evita*）都請他跨刀吹奏，而只要派恩加入音樂陣容，薩克斯風的即興橋段或間奏總能讓人「耳朵為之一亮」。

每個時代的音樂不但代表了當時社會思潮、文化等，各時代音樂代表人物也往往成為反映時空的象徵，常被運用在戲劇、電影等複合藝術，甚至當代暢銷書的對話或背景中。當村上春樹小說《舞、舞、舞》中，主角與好友五反田談到代表六〇年代自由爵士的大師約翰‧柯川時，那種讓爵士樂迷悵然的「昔人已逝」情懷，如今似乎真能被柯特尼‧派恩嶄新創意成功轉化，凸顯迎向電子世紀的新觸媒，重燃音樂火焰。

如果爵士樂也打季後賽

Courtney Pine 作品一覽表

（可購得CD為主）

1987	Destiny's Song + The Image Of Pursuance
1989	The Vision's Tale
1990	Within The Realms Of Our Dream
1992	Closer To Home
1992	To The Eyes Of Creation
1995	Eyes Of Creation
1995	Modern Day Jazz Stories
1997	Underground
1998	Another Story

III

守內野像撥弦一樣需要天分

守内野像撥弦一樣需要天分

Pat Metheny
世紀末最後吉他英雄——派特・曼席尼

曼席尼高超吉他技巧下顯現的冰冷風格，
晶瑩剔透的音色，
因應了二十世紀後期渴望心靈純淨的人心需要。

當今爵士界擁有「君臨天下」氣勢的吉他
手派特・曼席尼（Pat Metheny）具備每一種明

（十月提供）

如果爵士樂也打季後賽

星必備條件：擁有一張近似於梅爾‧吉勃

遜（Mel Gibson）在《衝鋒飛車隊》（Mad

Max）與《英雄本色》（Brave Heart）兩部

電影中的扮相與性格長髮；曼席尼也有超越梅爾‧吉勃遜的迷人微笑與明

星氣質；曼席尼更是極少數在錄音作品銷售量、全球巡迴演奏會票房、公

認演奏技巧水準三方面全贏的吉他手，他更是代表美國音樂傳統的葛萊美

獎爵士獎項提名次數紀錄保持人。

命定九五的吉他神童

對一九五四年出生的曼席尼而言，一切似乎都好像「命定」如此。十

三歲前早被喻為「吉他神童」的曼席尼，差一點就全身投入一九七〇年代

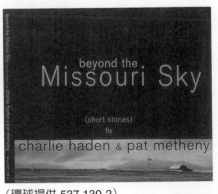

（環球提供 537 130-2）

守內野像撥弦一樣需要天分

正值強勢的搖滾音樂潮流中，改變他一生志向的正是在爵士界以宛如「敲擊水晶玻璃」般琴聲晶瑩的鐵琴怪傑蓋瑞‧波頓（Gary Burton）。波頓不但對曼席尼的電吉他音色風格基調（清澈晶瑩）建立，有決定性影響，更在與曼席尼早期合作的幾張作品中，成功地使天資聰穎的曼席尼及早開竅，領悟到：「音色」與「技巧」對音樂家本身風格建立的同等重要性。

開竅後卓然自成一家的曼席尼，以獨創的冷調、晶瑩電吉他聲音錄製出一連串驚人而風格多變的錄音作品；其中早期以雙專輯《80/81》最為光芒四射，雖然同時參與這個演奏錄音的還包括當時自由、前衛爵士樂界名聲卓越的貝斯名家查理‧海登、薩克斯風鬼才迪維‧瑞德曼等一門高手，但曼席尼以搖滾電吉他技法的炫技，包裝著放蕩不羈的自由爵士魅力，竟超越眾前輩成為唯一焦點。

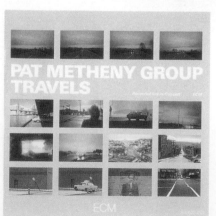

（十月提供）

如果爵士樂也打季後賽

接著的個人樂團雙專輯《旅程》
（Travels），更壓倒性地贏得歐陸一面
倒的讚賞聲。然而他仍不以為滿，一
九八五年懷著半朝聖半挑戰的心理與自由爵士導師歐涅‧寇曼合作震驚全
球吉他與爵士界的經典《Song X》，在這張專輯當時年方三十的曼席尼，
不但絲毫不比合作的寇曼大師遜色，更以無比的爆發力與大膽採用的電吉
他音色變化，引發寇曼的良性競爭回應，成為電吉他與薩克斯風對話的自
由爵士新里程碑。

展開融合盟主之路

此後曼席尼的融合盟主之路才正開始！透過不斷與搖滾、甚至重金屬

（華納提供 9362-46791-2）

158

守內野像撥弦一樣需要天分

電吉他手的交流，曼席尼開始大膽地在演奏會中公開進行一連串的音色與小規模電吉他奏鳴曲結構實驗，「奏鳴曲」？不錯，曼席尼試圖領導包括鼓、鍵盤、電貝斯等樂器的樂團，在古典樂迷聽來好像混亂無章的搖滾與前衛爵士吉他即興演奏中，找出組織「不和諧」樂句成為類似古典弦樂器奏鳴曲完整結構的方法，這個實驗在一九九二年的錄音作品《不容忍寂靜》(Zero Tolerance For Silence) 裡首度揭示出尚未成熟的方向。而終於在一九九七年底的作品《幻象日》(Imaginary Day) 完整呈現：以電吉他、空心吉他、十二弦鋼弦吉他演奏的不和諧音程，加上合成樂器組合成氣勢磅礴的吉他史詩組曲。

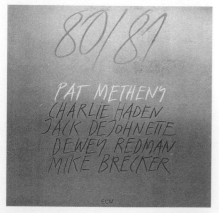

（十月提供）

不時回歸旋律與音色本質

聽來曼席尼好像是個全然忽略旋律與音樂感人本質的另一面則更令人驚訝：一九八三年，正逢他即將與歐涅·寇曼合作的實驗吉他狂？他《Song X》計畫即將展開，他先與音調極其感性的貝斯手查理·海登合作了全然洋溢友情、鄉情的專輯《歡》（Rejoicing），這在當時自由氣息濃厚、樂壇講究前衛創新的主流中已經儼然逆流。但到了一九九六年，曼席尼經過多年探究前衛爵士的極限後，與他深具默契的樂團反璞歸真，錄製出完全acoustic風格的清淡作品《Quartet》；對當時的曼席尼而言，精湛的運指速度或技巧能輕鬆自在彈奏出任何類型旋律而綽綽有餘。在這張易聽度極高的《Quartet》裡的第七軌〈瓜分烏托邦〉裡，曼席尼炫技展露出快

守內野像撥弦一樣需要天分

淨的人心需要這樣的吉他聲音，但他非如此不可嗎？」庫克沒有明問出口晶瑩剔透的音色，似乎是因應了時代需要而已，二十世紀後期渴望心靈純容吉他手派特‧曼席尼：「曼席尼高超技巧控制下顯現的那種冰冷風格、芬《命運交響曲》第一樂章中那種「非如此不可嗎？」的主題疑問動機形

《企鵝爵士指南》作家理查‧庫克（Richard Cook）筆鋒帶著彷彿貝多

音色，能將通俗旋律發揮到何等驚人的境界。〈新天堂樂園〉等淺顯雋永的曲目，重新提醒世人：單靠深刻感情融入的話，錄製出近年來爵士樂界少見的濃情鄉愁作品《密蘇里天空下》，以

近期教更廣大樂迷驚喜的是，他與海登在九六年重新以相同方式對

〈Spanish Fly〉並稱吉他手的典範。

二張專輯《范海倫2》裡那首艾迪‧范海倫（Eddie Van Halen）彈奏的

到匪夷所思的指法，使這首曲子堪與重金屬團「范海倫」（Van Halen）第

的是：以曼席尼的吉他天分，爲什麼
非堅持介於搖滾與爵士之間的中間融
合路線不可呢？這種仗著技巧兩面取
巧的創作取向不是總給曼席尼帶來諸如「商業」、「投機」的惡評風險
嗎？

曼席尼在一九九八年接受*Musician*雜誌專訪時，曾就一九九七年代表
美國傳播文化高度尊崇意義的普立茲獎音樂獎項頒給小號手溫頓‧馬沙利
斯一事提出他的看法：「有些爵士界人士對頒普立茲獎給溫頓大謬不以爲
然，認爲頒獎給像溫頓這樣致力於把爵士樂古典音樂化的人，並且說他對
於推廣爵士樂有偉大成就是種對爵士傳統的侮蔑，我認爲這些人完全失去
對延續音樂生命力的重要性的認知，如果我處在溫頓的位置，我一定會跟
他以同樣的方式去推廣爵士樂，正如我一直不認爲音樂類型有高下之分，

（十月提供）

守內野像撥弦一樣需要天分

「至少我自己證明了融合爵士樂並非做不出品質！」

三少爺的劍，曼席尼的吉他

再找一個武俠小說中的人物來形容曼席尼，古龍武俠中描述劍術最爲通神的，莫過於「綠水湖前」神劍山莊傳人三少爺謝曉峰，他出生下來不久就擊敗少林、武當、五嶽劍派劍客，自創的劍法優美、動人，而蘊涵無限殺機，曼席尼的吉他神技正如古龍筆下的三少爺的劍，多少名門正派樂手群起挑戰，但三十年來他匪夷所思的吉他音樂創造力，正如同三少爺創造新劍法的靈感般無窮無盡，除非曼席尼與謝三少爺最後的決定

（環球提供 537 130-2）

如果爵士樂也打季後賽

一樣，埋劍退隱，他銳利無匹的吉他光
芒將很難被遮掩。

二十世紀最後吉他英雄

　　每個時代的音樂不但代表了當時的社會思潮、文化等，各時代音樂代表性人物也往往成為反映時空的象徵，常被運用在戲劇、電影等複合藝術的台詞對話或背景中，當《夜夜夜麻》劇本中出現代表台灣Ｘ世代（一九六五年至一九七五年間出生）精神的搖滾團名「齊柏林飛船」時，身為台灣Ｘ世代樂迷如果產生深刻的失落感，失落的不是對音樂的熱愛，而是再也找不回當年心中吉他英雄吉米・佩吉（Jimmy Page）的那種悵然，然而派特・曼席尼是值此世紀末，剩下唯一能激起樂迷心中那把火焰的吉他英

（環球提供 537 130-2）

守內野像撥弦一樣需要天分

雄，無論他的作品在爵士與搖滾樂迷的天秤上哪端執重，在政經人禍天災不斷的世紀末，我們慶幸繼續擁有「音樂全方位」而且鬥志旺盛的曼席尼，我們慶幸他不必像評量特洛伊城命運的希臘諸神般決定扼殺他任何一方無窮的天賦才華。

屬於爵士吉他界的「命運」主題動機於焉存在：「曼席尼非如此演奏嗎？非如此不可！」

如果爵士樂也打季後賽

▎Pat Metheny作品一覽表 ▎

（可購得CD為主）

1975	Bright Size Life
1977	Watercolours
1978	Pat Metheny Group
1979	An Hour With Pat Metheny
1979	Live On Tour
1979	New Chautauqua
1980	80 / 81
1980	American Garage
1980	As Falls Wichita, So Falls Wichita Falls
1981	Offramp
1982	Live
1982	Travels [live]
1983	Rejoicing
1984	The Falcon And The Snowman
1984	First Circle

守內野像撥弦一樣需要天分

1985	Song X
1987	Still Life （Talking）
1989	Question And Answer
1989	Letter From Home
1991	Works II
1991	Works I
1992	Secret Story
1992	Zero Tolerance For Silence
1992	Under Fire
1993	I Can See Your House From Here
1993	Road to You—Live In Europe
1994	We Live Here
1995	Group We Live Here
1996	Quartet
1996	Sign Of Four
1997	Imaginary Day
1998	Passaggio Per Il Paradiso
1998	Are You Going With Me

如果爵士樂也打季後賽

1998	Au Lait
1998	In Her Family
1998	The Bat
1998	Last Train Home

守內野像撥弦一樣需要天分

Bill Frisell
無界線吉他巫師——比爾·佛瑞賽爾

佛瑞賽爾的演奏觸角無分音樂類型，

橫跨爵士、藍調、搖滾、古典、鄉村乃至前衛噪音實驗，

不但堪稱服膺「好音樂無分類型」的樂壇表率，

更替電吉他的樂器地位寫下歷史新頁。

「巫師比爾」（Wizard Bill），《吉他手》（Guitarist）雜誌曾這樣稱呼一

如果爵士樂也打季後賽

九五一年次的電吉他手比爾‧佛瑞賽爾（Bill Frisell），他更被喻爲爵士界的「Frank Zappa傳人」。

　　身爲當今最傑出的爵士電吉他手之一，比爾‧佛瑞賽爾爲人熟知的出身卻是搖滾電吉他手，而他演奏搖滾電吉他訓練出的飆奏精準功力，對後來以搖滾素材投身爵士吉他界，進而快速樹立個人風格的順利過程有絕大助益。在初出茅廬的一九七〇年代，佛瑞賽爾致力於模仿吉姆‧霍爾（Jim Hall）的傳統爵士吉他風格，吉姆那種古典吉他勾音技巧，讓佛瑞賽爾進一步悟出在電吉他的擴大振動間，營造古典吉他那種「恬淡致遠」式的哲思深度的方法。

　　安靜冷調的音樂即興創作演奏，使佛瑞賽爾慢慢調整出一種十分清脆的吉他調性，在與英國籍貝斯手艾伯哈德‧韋伯（Eberhard Weber）的合作中，兩人從高低、清濁等種種樂器屬性的對立關係中，找出一種不屬於

170

守內野像撥弦一樣需要天分

傳統旋律上的即興方式，這對佛瑞賽爾日後在吉他音色實驗上的觀念發展有決定性的影響。他更秉持著這種實驗方向進一步前往歐洲與以「冰調」著稱的挪威高音薩克斯風手楊·葛巴瑞克合作，葛巴瑞克大力放開美國爵士樂經典曲目素材，而採擷北歐各民族音樂為演奏旋律基調的風格，更增加了佛瑞賽爾實驗音色的觸角廣度。佛瑞賽爾首張個人專輯《Before We Were Born》成為八〇年代爵士與現代音樂融合的經典。

佛瑞賽爾後來與葛巴瑞克、艾伯哈德·韋伯合作多次錄音，但他始終未曾揚棄美國搖滾傳統而偏向歐陸爵士樂風。當他回到美國東岸，很快地與紐約前衛龐克薩克斯風手約翰·佐恩展開噪音與工業音色融合爵士樂的實驗，約翰·佐恩對融合前衛表演藝術與日本文化近乎偏執的狂熱，讓佛瑞賽爾的吉他效果器運用「噪音重疊」

（華納提供 7559-79479-2）

如果爵士樂也打季後賽

雄心壯志。

團，樹立個人在某個領域的領導地位上顯然沒有曼席尼來得有積極態度與

與派特‧曼席尼顯然選擇了不同的音樂發展方式，佛瑞賽爾在發展個人樂

士吉他手中，少數在人氣上堪與融合吉他盟主派特‧曼席尼匹敵者。但他

　　近十年佛瑞賽爾樂風之詭譎多變更常令樂評家咋舌，他也是中生代爵

偏風中，終將斷送他的音樂生涯。

為他悖離依和弦即興的主流，而沉迷於泛音、噪音、效果器等音色變化的

而這讓許多喜愛他七〇年代模仿霍爾純淨表現的樂評人對他嗤之以鼻，認

磨花園」（Torture Garden）發表的日本暴力性虐待A片配樂系列作品中，

佐恩為首的後現代前衛噪音樂團「折

恐怖迴音殘響的表現，一再出現在以

的功力大為精進，尤其摩擦琴弦造成

（華納提供 7559-79536-2）

守內野像撥弦一樣需要天分

佛瑞賽爾「玩音樂、玩吉他」的實驗玩心重於個人發表慾望，他近年

在各樂手專輯中的跨刀錄音比比皆是，除了常態性合作的約翰・佐恩外，

佛瑞賽爾在紐約范卡山谷酒館與喬・羅凡諾、保羅・莫田三人的錄音

《The Sound Of Love》，在《重拍》雜誌一九九八年一月號成為封面報導重

點，被視為總結九〇年代爵士現場標準曲目重新詮釋出新意的代表作。一

九九八年與派特・曼席尼一起為貝斯手馬克・強生跨刀的「三弦樂器配一

鼓」組合作品《The Sound Of Summer Running》更被視為美西清涼爵士樂

風的「文藝復興」。

而身為永遠勇於嘗試新樂風的吉他手表率，佛瑞賽爾以各種其他嘗試

反證他從前衛音色實驗中獲致的成

果，與其他音樂類型中融合的新可

能。尤其一九九七年是佛瑞賽爾異常

Bill Frisell
Good Dog, Happy Man

1 · Rain, Rain 2:45
2 · Roscoe 3:43
3 · Big Shoe 3:49
4 · My Buffalo Girl 8:50
5 · Shenandoah (for Johnny Smith) 6:07
6 · Cadillac 1959 6:16
7 · The Pioneers 5:16
8 · Cold, Cold Ground 9:01
9 · That Was Then 5:29
10 · Monroe 4:19
11 · Good Dog, Happy Man 2:33
12 · Poem for Eva 3:41

（華納提供 7559-79536-2）

如果爵士樂也打季後賽

活躍的一年，雖說他加盟現代音樂重鎮廠牌Nonesuch後，在其旗下錄製的專輯作品張張令人驚奇，但以一九九七年單挑美國鄉村音樂之都衆吉他高手的作品《納許維爾》（Nashville）最爲轟動，至今仍在美國鄉村、藍調、爵士界餘波盪漾，出身搖滾、長年在爵士、藍調樂界發表作品的佛瑞賽爾，竟然大膽深入美國最具獨特排他性的鄉村音樂之都納許維爾，邀集樂手彈起鄉村音

（華納提供 7559-79536-2）

守內野像撥弦一樣需要天分

樂，他以清脆的吉他在該地與眾鄉村音樂樂手進行交流，試圖融合鄉村音樂粗獷的彈奏方式，結果大獲成功。

他接著再推出風格難以捉摸的《逝去如火車》（Gone, Just Like A Train），雖然不像《納許維爾》那樣匪夷所思地貼近鄉村音樂傳統，但從輕鬆的撥弦看來，佛瑞賽爾顯然自在悠游於電吉他輕挑浪漫的音調間，半朦朧半清晰的音色，隨著不知將何去何終的即興延伸旋律，充滿著他的個人魅力。但是否是與重工業團「折磨花園」巡迴演出之間的演奏身心調劑，就只有這個吉他巫師本人才知道了。

如果爵士樂也打季後賽

▎Bill Frisell作品一覽表 ▎

（可購得CD為主）

1982	In Line
1982	Works
1984	Rambler
1987	Look Out For Hope
1989	Before We Were Born
1989	Is That You?
1990	Where In The World?
1992	Have A Little Faith
1992	This Land
1995	High Sign / One Week
1995	Go West
1995	Nashville
1996	Bill Frisell Quartet
1997	Gone, Just Like A Train
1999	Good Dog, Happy Man

守內野像撥弦一樣需要天分

David Darling
大提琴老頑童——大衛・達林

九六年首次來台演出，大衛・達林與鋼琴詩人凱托・畢楊史塔（Ketil Bjornstad）在台大體育館惡劣的音場環境中，以一段段忘我演奏的旋律，輕輕切劃開早冬夜風吹拂樹影後，透窗搖晃的幽靜。透過現場音符的每個細微變化，除了微弱風聲與光影晃動外，聆聽者似乎都接收到不知名的神奇催眠訊號，安心靜待被琴音推向某個稍縱即逝的感動剎那。當時在大提琴與鋼琴交織的音網間隙，幾乎是細針落地可聞的寂靜。能在國家音樂廳

如果爵士樂也打季後賽

以外，音場效果不盡理想的本地音樂
表演場地，以純音樂演奏掌控台灣聽
眾的情緒起伏，就是大衛・達林
（David Darling）「波濤洶湧」式演奏力道的具體表現。今年（二〇〇〇年）
他即將再度來台以電大提琴作更私密、深入的獨白式演出，而若想在演奏
會外更了解這位美籍即興大提琴家與其音樂風格，則要從即興音樂風起雲
湧的七〇年代談起。

年少習藝到初綻光芒的七〇年代

大衛・達林一九四一年生於美國印第安那州，早年學琴以他的口吻來
說是：「四歲就深受練鋼琴之苦，十歲就開始學習大提琴。」在青少年時

DAVID DARLING

Eight
String
Religion

（美國真品）

178

守內野像撥弦一樣需要天分

代，達林還在自己領導的團體中兼任貝斯與中音薩克斯風的位置，而其時也正是他在印第安那州立學院裡開始認真評估大提琴在即興音樂中的潛力，與自己的未來音樂發展方向。

一九七〇年是達林演奏事業的重要轉捩點，他加入了「Paul Winter Consort」（保羅的部分夥伴成立了另一個重要的融合爵士團體「奧瑞崗」Oregon），他也第一次參與了ECM唱片的錄音。並結識了許多頂尖的爵士與即興藝人，其中包括了在「樂器實驗」概念上對他影響甚大的吉他手雷夫・陶納（Ralph Towner）。

大衛・達林可說是在ECM匯集最多前衛、自由爵士樂大將的時期，參與了吉他手雷夫・陶納的即興創作錄音。一九九六年達林在台北談起與雷夫錄音最令他印象深刻的作品，則是一九七九年的《舊雨新知》（Old Friends, New Friends）。

如果爵士樂也打季後賽

參與這張專輯錄製的樂手陣容十分
堅強,除了負責作曲、主導音樂走向的
吉他手雷夫・陶納外,曾經擔任爵士鋼
琴大師比爾・伊文斯貝斯手多年的艾
迪・葛梅茲(Eddie Gomez)、前衛爵士小號健將肯尼・惠勒(Kenny
Wheeler)以及自由派打擊樂手麥可・迪帕斯崑(Michael DiPasqua)都堪
稱是當時最活躍的自由爵士樂手。在到挪威首都奧斯陸錄製這張專輯的過
程中,達林從逐步聆聽艾迪・葛梅茲與雷夫・陶納的弦樂對話中獲得許多
啓發,也印證不少他在摸索大提琴即興演奏發展的實驗概念。而最重要
的,雷夫・陶納的十二弦電吉他與另一名著名貝斯手艾伯哈德・韋伯的八
弦電貝斯,直接給予他打造八弦電大提琴進行音色實驗的概念。

(十月提供)

180

守內野像撥弦一樣需要天分

與艾侯展開大提琴音色冒險

雖然達林當時的音樂風格仍然如《企鵝爵士指南》（*Penguin Guide*）所評論的：「較少在旋律發展上爆發令人驚異的變化，而著重在音色質感上的追求，這種演奏在音樂結構上當然是更接近古典樂的。」但他大提琴的獨特音色質感仍引發曼佛瑞德·艾侯全新的製作靈感，達林回憶說：

「你知道，在錄音前，雷夫·陶納告訴我，今天ECM的「頭頭」（the head of class "ECM"）曼佛瑞德會來聽我演奏，但我等了一整天都是看葛梅茲、迪帕斯崑他們演奏，我只好一個人在旁邊氣悶地練琴，等到正式輪到我上場錄音時，才拉了六至八個小節，曼佛瑞德與雷夫就出來叫停。」達林模擬當時的語氣叫道：「嘿，曼佛瑞德，別這樣，我已經等了一天了，給我

個機會好好演奏完一段吧！」達林笑著說：「接著曼佛瑞德與雷夫兩個相視大笑，雷夫才告訴我曼佛瑞德聽了我的大提琴聲音，想與我商談合作獨奏作品的可能性。」

一九七九年十月錄製的作品《Journal October》是達林首張個人獨奏專輯，在這張作品當中，達林甚至在其中以實驗性濃厚的方式，加入少量自己的人聲呼喊，但他個人想要創造的獨特電氣大提琴音質與即興風格仍未完全確立，但也確實引起樂壇矚目：首先是古典樂界的《留聲機雜誌》以「達林創造出嶄新大提琴聲音」給予期待性的好評，接著美國權威爵士雜誌《重拍》也以「創造出鮮活的聲音，令人期待的結果」稱呼他這種幾乎是獨一無二的大提琴「音色創作」。雖然同時《企鵝指南》只給予該作品差強人意的兩星評價，但對達林而言，樂評界大部分正面的回應已經足夠支持他跨出下一大步，但是曼佛瑞德·艾侯卻彷彿看透達林音色實驗的

未成熟，而刻意將他的下一張獨奏錄音計畫緩下來，先安排他參加許多歐陸前衛爵士樂手與現代音樂家的錄音或演出，希望能藉此刺激達林的即興創作敏感度，讓他在創作靈感上準備飽和才以獨奏面貌出發。

在製作人這樣的概念背景下，著名的挪威籍薩克斯風手楊‧葛巴瑞克參與了達林第二張錄音《Cycle》，葛巴瑞克輕靈高亢的高音薩克斯風不但搶盡鋒頭，後來英年早逝的打擊樂鬼才柯林‧華孔（Collin Walcott）（自由爵士經典樂團「奧瑞崗」原始團員）更幾乎主導了整張專輯的旋律走向，達林低調的大提琴音質變化反倒被隱藏到背後。雖然《企鵝指南》給予這張作品較《Journal October》稍好的評價，但屬於達林的成熟仍未到來。

經過十二年的琢磨，獨奏作品《Cello》則是達林音色實驗成熟的開

David Darling
Cello

（十月提供）

如果爵士樂也打季後賽

端，在這張作品中，他開始以一種非常深入自己內在情感的互動方式移動
琴弓，並且試圖以緩慢推移所造成的殘響，凝聚旋律本身外更長時間的振
動（這裡可以看出一點後來達林著迷於以電子延遲效果器變化音色的端
倪），達林自稱這種新的大提琴演奏方式是一種「建構在慢板、弓弦緩慢
磨動與音符本質間的作曲、即興與發明」，之前十多年擔任各種演出與錄
音助陣樂手累積的經驗，以及從與眾多名家合作中吸取的音樂概念，終於
成功轉化成他獨奏創作的能量來源。《Cello》更獲得歐洲音樂刊物 *Die*
Zeit 評選為一九九三年的年度專輯。

在風格確立後錄製的獨奏作品《Dark Wood》是到目前為止最能代表
達林風格的深沉作品，他延續著前作《Cello》中的大提琴音色發展，將整
體旋律壓抑在一種極低調卻饒富哲思性的氛圍中，持續推移弓弦造成震動
與摩擦，使聆聽者沉溺於大提琴低音域的振動中，彷彿身處溫暖的湖心，

184

守內野像撥弦一樣需要天分

不斷感受到四面八方微風吹動的波紋。而這張作品最特別的藝術呈現形式

還不僅如此，以散文作品 *Arctic Dream* 和 *Field Notes* 聞名的作家巴瑞‧羅培

茲（Barry Lopez）特別為了達林的作品《Dark Wood》撰寫了一篇標題為

〈紛擾夜晚〉（"Disturbing The Night"）的散文，這篇刊載在CD內頁的文章

雖然是受達林音樂的影響寫成，但羅培茲事後特別聲明：「這並非一篇關

於音樂的文章，更正確的說法是：〈紛擾夜晚〉是與《Dark Wood》的音

樂從不同的觀點出發，撰寫的一篇關於情感貞實面的想像描述摘要。」這

篇文章與《Dark Wood》的結合顯然是另一種複合藝術的呈現，而非單純

是音樂或者文學作為另一方的附屬品。

在這張被視為九〇年代即興大提琴代表作的發展前後，照理推論應該

是達林的創作靈感顛峰，但事實上顛峰也正是達林陷入「自縛的繭」而無

法自拔的開端。在九〇年代開頭就已年過五十的達林不但是名副其實的

「大器晚成」，更必須在年齡逼近六十大關之際面對持弓力道、拿音精準度與辨音耳力都逐年下滑的險惡前景，而他的大提琴「音色與感情融會實驗」尚未真正到盡頭，再加上達林本身閒散、灑脫與幽默的個性特質，與曼佛瑞德・艾侯為他「構思」的音樂創作道路的「嚴肅、哲思、孤寂」氛圍有所差異，九○年代的達林反而陷入自己另外一種「輕鬆派」創作性格的矛盾拉扯中。

這個矛盾顯現在他因為曼佛瑞德・艾侯不願錄製發行，而轉向尋求另一間獨立唱片公司 Hearts Of Space 發行的作品《Eight String Religion》當中。必須說明的是，Hearts Of Space 這間唱片公司在發行音樂風格上就與調性冷峻而注重前衛、即興的 ECM 有極大差異，簡而言之，Hearts Of Space 是一個 new age 與自然環境音樂的品牌。在音樂風格上素來與孤寂空虛的影像風格或哲思性、文學性氛圍有著巧妙關聯的「達林派」大提琴，

守內野像撥弦一樣需要天分

在此搖身一變成為醇美、溫暖、浪漫的新世紀優美旋律。

達林除了將在曼佛瑞德·艾侯麾下無法表現的「人聲」（他沙啞的歌喉）加入《Eight String Religion》專輯中，他更自己彈奏鋼琴，還邀得擅長 new age 電子虛擬聲象的製作人米奇·霍利韓（Mickey Houlihan）為他增添在 new age 發燒片當中常見的種種蟲鳴、鳥叫、水滴、波濤等特別音效。這種純粹追求音樂醇美度的結果，使《Eight String Religion》成為他最「平易近人」的一張作品。雖然在聆聽的優美度上絕無瑕疵，但如此將《Dark Wood》當中辛苦建立的某種「哲思性」與「情感性」的「平衡」推翻，完全擷取他琴音當中「醇美」、「易感」甚至稍嫌濫情的特質，應該不能單純看做是一種創作壓力下的「宣洩」，而是他個人性格的反映。這種反映不但表達了「哲思性」與「情

David Darling

ECM

Dark Wood

（十月提供）

187

感性」的「平衡」在他發展即興音樂創作過程中的矛盾，更凸顯了達林在

六十歲前，面對自我創作超越的瓶頸。

但仍有具正面意義的跡象；九七年達林再度來台舉行音樂會的演出，

正是以作品《Eight String Religion》為其音樂會內容主軸，但其新的創作

內容呈現，卻顯示出達林仰賴電子效果器掩飾持弓力度衰減的同時，也為

他自己在電大提琴音色實驗上，找到一條更明確而樂觀的新方向：「延遲

效果的延展」。

近年來，年紀漸長的達林開始嚮往東方神秘而皈依自然法則的各種養

生之道，而這其中尤以中國「太極」的道理與運動拳法最讓達林熱愛，他

來台時尤其表示曾對英文版的老子《道德經》研讀甚詳，因此在發行

《Dark Wood》的同年，達林尋求美國自然音樂廠牌Relaxation Com的支

持，製作發行名為《大提琴之「道」》（The Tao Of Cello）的專輯，在這張

守內野像撥弦一樣需要天分

專輯中他的演奏重心似乎完全放在旋律與身體的律動合拍上，進而想讓聆聽者藉著身體運動與音樂自然「合一」，但顯然這種大膽嘗試，在中西文化瞭解程度的既成困難下，並不容易達到希望的境界；他在一九九七年來台時在台北新舞台的太極曲目帶動演出，反而讓自小身處中國文化的本地聽眾有種難以接受的隔閡。

九七年冬達林再度來訪時，也帶來前面提及的擅長 new age 電子虛擬聲象的製作人米奇‧霍利韓，意圖以達林獨特的電子效果設備（如類似電吉他的電大提琴「聲效延遲器」等），為台灣樂迷帶來新的音樂面向。但不幸由於在台北新舞台的演出前準備，架設線路與複雜效果器的工作再度產生問題，使得達林不得不再度放棄第一日演出展示效果器變化，也直接使他表演心情大受影響。但在台北新舞台第二天（十二月十三日），成功架設好他的電大提琴效果器與相關線路後，達林逐漸克服時差、越洋飛行與

熬夜錄音（與許景淳合錄獻給彭婉如婦幼基金會的單曲〈月夜愁〉）的疲勞，成功地演出了專輯《Eight String Religion》中的許多醇美曲目。

但最令人感到振奮的，則是達林對「聲效延遲器」的運用：達林運用延遲器能夠延長、壓縮甚至重播的功能，在獨奏段落間隙中不斷找空隙，演奏一小節又一小節可供下一段演奏作為合奏、伴奏乃至於重奏的旋律或節奏，然後再儘量快速即時回到演奏的旋律主軸上，使得在延遲器效果加強下，達林可以自由運用自己演奏過的橋段，作為自己演奏主軸的分支或重奏旋律，但其最困難點在於控制自己演奏這種「未來重奏素材」的時間，必須不會脫離演奏旋律重心太遠，並能即時回來，不讓聆聽者在單一時空聽到太多過於單調的反覆運弓，所以在台北新舞台第二天（十二月十三日）、岡山、中壢中央大學的三場演出，達林極盡速度追趕自己未走遠的主旋律，同時又不斷製造一小段一小段的反覆間奏元素，然後在適當的

守內野像撥弦一樣需要天分

時機將自己這些幾分鐘前演奏過的小段旋律與（正在「發生」）的即興獨奏重疊疊，最多時曾經達到四重奏的程度，令人嘆為「聽」止。

這種依賴效果器的新實驗方式，不但輔助力道與年齡成反比的達林有機會在演奏中喘息（因為自己前面演奏的素材可以重播），更增加了他一個人能做出的演奏層次。但這樣的演出除了達林自己必須分心去照顧以腳踏板控制的效果器，更必須借助部分PA音控人員與他的演出默契，由九七年來台演出來看，米奇．霍利韓顯然就是最佳人選。

其實這種演出方式對電子音樂演奏者誠然是稀鬆平常（如台灣電子環境音樂新銳蒙巴薩，就常將錄製好的演奏錄音與現場演奏做各種重疊展示），但對於一個以古典大提琴手起家、而以大提琴即興獨奏功力成名於世界的藝人而言，實在不得不佩服達林追求音樂美好本質的開闊取材眼光，還有完全無懼於可能遭致批評的崇高勇氣與開闊的胸襟。

建立與影像的對話

　　曼佛瑞德‧艾侯幾乎是從一開始就對達林的大提琴聲音有連結影像畫面的想法，他後來將《Journal October》的錄音拷貝帶給法國超寫實大師導演高達，高達聽過後覺得達林沉鬱低徊的音色，恰巧與影片《新浪潮》(Nouvelle Vague) 需要的寂寥、疏離的情緒元素相符，因此高達就將達林的大提琴獨奏剪進《新浪潮》中。

　　後來當這部影片在德國上映時，達林的音樂又激發了另一著名導演文‧溫德斯 (Wim Wenders) 的靈感，溫德斯在籌拍《慾望之翼》續集《咫尺天涯》的過程中，一直在找尋一種「世界末日」的空虛與孤獨感，當曼佛瑞德‧艾侯把達林的錄音交給溫德斯時，溫德斯幾乎立刻就決定將

守內野像撥弦一樣需要天分

它運用在《直到世界末日》裡，達林也因為音樂被這部國際知名的電影採用，而拓展了他在影像配樂界的名聲。

對於與名導演文‧溫德斯的相遇，達林有著趣味的描述：當我（達林）經由曼佛瑞德‧艾侯的介紹，認識溫德斯本人時，文‧溫德斯很客氣地說：「達林先生，我非常喜歡你的音樂。」達林則以詼諧的口吻幽了自己一默：「謝謝你，溫德斯先生，你是世界上僅有的十二個會這麼說的人之一！」

達林的音色特質也隨電影的推廣，慢慢為台灣廣告界所熟知，在台灣廣告界甚至流傳有「唯有在大衛‧達林的大提琴聲中做愛，方能在激情中看清彼此」的「閒話」（這可能起源於旅英作家王曙芳小姐所著《音樂河》一書提到達林琴音有「做愛音樂」的傳聞）。而達林去年在台與鋼琴詩人畢楊史塔合奏台灣民謠〈望春風〉的錄音，也被素來影像風格特異的司迪

麥口香糖廣告影片採用為配樂。

達林充滿赤子之心與人文關懷的個性，也在兩次來訪台灣時顯露無疑，當他於一九九七年再度來華時，適逢十二月十二日南京大屠殺紀念日，當達林在台讀及 *China Post* 報載的種種日軍當年的殘酷罪行，與毫無人性的日本軍人以刺刀將嬰兒屍體挑在刀尖的照片時，他整天坐立難安並在筆者耳邊一再重複他對於日軍暴行的沉痛看法，頗令所有在他演奏會行程中隨行的本地人員心生慚愧。

而關於義務跨刀與我國歌手許景淳合作，以前所未有的即興互動表演方式，錄製〈月夜愁〉一曲，無條件贈送給彭婉如婦幼基金會義賣籌募基金一案，達林更展現了他崇高無私的人格。

達林在事前透過唱片公司傳真簡報資料，仔細瞭解了彭婉如女士遇害的經過始末，以及基金會成立的目的宗旨，然後就慨然允諾此事，除了分

守内野像撥弦一樣需要天分

文未取外，絲毫沒有計較這段額外的夜間錄音，將佔去他緊湊行程中的睡眠休息時間，也完全不要求任何形式上的曝光（如記者會）。而且在錄音當晚，他與米奇‧霍利韓兩人更以極為負責、認真的態度，仔細核對、發展每一種大提琴配合許景淳歌喉的演奏方式，一次又一次錄製，由晚上九點半直至清晨四點半，仍然一絲不苟，更激發許景淳許多前所未聞的歌唱潛能。

而這一切，達林完全不在乎發行後是不是有任何慈善名聲，在錄製到在台灣舞台演出這首曲目的過程中，他不管在私底下或在公開場合，都以許景純為尊。他更在事後對筆者表示：「在我心目中，世界上所有人生而平等，為了保護婦幼的目的，我願盡所有力量配合。」足見其人道精神個性的特質。

與馬友友〈巴赫無伴奏組曲〉版本對比

九六年達林在台北演出時，因八弦電大提琴意外輕微受損，導致他必須以古琴Galliano演出全場，無法以電大提琴獨奏回應本地樂迷對他在高達與文‧溫德斯電影中電子大提琴音重現的要求。但他去年因應樂器狀況變化，在誠品敦南店以古琴Galliano演奏巴赫〈大提琴無伴奏組曲〉的演奏，加上在誠品親自對幾位本地年輕大提琴學生授課，使台灣樂迷對達林與「達林式」古典大提琴曲目詮釋方式有不少新的啓發。這與華裔大提琴巨星馬友友一九九七年集結影像、舞蹈、歌舞伎等視覺表演藝術錄製的新作品「巴赫靈感」（Inspired By Bach）相較，可以發現極為有趣的對比。

在古典樂界，大提琴獨奏曲目較之小提琴要少得多，巴赫的〈大提琴

守內野像撥弦一樣需要天分

無伴奏組曲〉幾乎是每個大提琴手的必練曲目，每個大提琴手自小至大不知練過多少次，馬友友與大衛‧達林也是如此，但在演奏性格上仍有異同，雖然兩者都是常居紐約的美籍大提琴手，也都自小習琴，但當古典樂迷最熟悉的〈第一號大提琴組曲〉流瀉而出時，兩者的差異性就凸顯出來了：馬友友在師事大師卡爾薩斯的深厚技巧背景下，運用手腕力道遊走旋律間隙的流暢度幾乎無人能及，尤其曲目是熟到不能再熟的〈第一號大提琴組曲〉，馬友友幾乎將全付心神都空出來投注在情感詮釋上，因此弦音的走勢雖然繚繞在曲目本身結構周圍，但音樂的質感聽起來彷彿是全新而鮮活的創作，這是馬友友對巴赫〈第一號大提琴組曲〉的特殊詮釋，「以客欺主」，明明是巴赫做好幾百年的老曲，聽起來倒像是「巴赫風格」的新曲。

大衛‧達林則因歷練背景與性格差異，對巴赫〈第一號大提琴組曲〉

有著獨特的「類古典而非古典」詮釋。馬友友十六歲自茱莉亞學院退學轉入哈佛人類學系就讀的經歷的確對他日後超脫匠氣、自立風格有極大影響，但馬友友畢竟仍以古典樂爲思考出發根基。達林則在青少年時期就加入爵士樂團，一直在即興音樂界發展，對巴赫〈第一號大提琴組曲〉雖然熟悉，卻沒有像馬友友那樣在大師壓力下造就的深刻音樂情感，對粗獷豪爽的達林而言，這首曲子根本就無法脫離原曲音符的藩籬，所以在誠品演奏這首曲子的第四小節以後，達林已經在演奏一首形似巴赫，而完全不是巴赫作品的曲子，這不是「以客欺主」，達林是將主人趕出門的「鳩佔鵲巢」。他詮釋角度也與馬友友的深刻情感不同，他以將近二十年來在大提琴音質實驗上的習慣，對巴赫〈第一號大提琴組曲〉實行了他自己的音色即興實驗。

以巴赫〈第一號大提琴組曲〉的表現看兩位大提琴手：馬友友是眞正

守內野像撥弦一樣需要天分

深刻瞭解巴赫作曲情感的詮釋者，唯有透過馬友友的演奏，巴赫無伴奏組曲背後的情感與精神所在才能清楚地傳達給聆樂者。大衛‧達林則透過這首經典曲目再一次地印證他大提琴音色即興的精髓：悠長而緩慢的即興組弦移動凌駕旋律本身。

訪彿金庸筆下的老頑童

達林在音樂風格與個人性格上，都頗似武俠小說作家金庸筆下的「老頑童」：他身兼大提琴、鋼琴、薩克斯風、鼓等樂器的演奏技巧，就如同老頑童周伯通集全真派（正統古典派）與九陰真經神功（即興爵士派）正邪武功於一身：他同時玩笑音樂與嚴肅創

作音樂的矛盾，也如同老頑童既玩笑江湖卻又恪遵師兄王重陽正派遺訓的

矛盾；老頑童能以左右互搏之術分使不同武功，達林則能以一把琴弓分別

精湛拉奏傳統大提琴與八弦電大提琴、古典曲目與即興旋律；種種特質都

令人彷彿親見金庸筆下的老頑童周伯通一般，但這絕非當初純聽他的CD

而沒有親見其人所能體會。

　　達林一直以詼諧溫暖的態度參與各種不同類型藝人的錄音與演出，吉

他手雷夫・陶納與挪威鋼琴詩人凱托・畢楊史塔都認為他是絕佳的演奏搭

擋，但最令人瞠目結舌的助陣演奏，則出現在華麗重金屬搖滾樂團「克魯

小丑」（Motley Crue）一九九七年年底的作品〈Generation Swine〉中擔任

吉他演奏，「金屬達林」？絕吧！

　　不論是私底下或台上的達林，爲人都極爲風趣幽默，經由一九九六、

九七兩年趁其來台之便，在與他親身接觸的過程中，不但發覺他是一個深

守內野像撥弦一樣需要天分

具赤子之心的人，也有許多美國中年人好吃、貪杯的習慣。他在台大演出時，因為現場聽眾的互動情緒甚佳，他甚至主動像爵士女伶艾拉・費茲傑羅當年在柏林的《Make The Knife》名演一般，自編歌詞，混雜藍調唱腔演出，最後更以爆笑的方式一邊呼喊「哈利路亞」一邊朝觀眾朝拜作為該曲的收尾。一九九七年則在與香港舞蹈家梅卓燕的互動即興表演當中，展現了倒臥台上、口銜玫瑰這樣的戲劇化演出動作。這些幽默的表現，在當代大提琴手中恐怕是是絕無僅有。

珍貴的音樂理念自述

一九九七年來台的演出行程最後一晚，達林在北投一家名為「阮厝」的台灣料理店中，接受了紀錄片工作者張釗維的採訪，並且對在場包括歌

手許景淳在內的台灣朋友，說出了他心目中認爲即興音樂的演奏創作的眞

正要素：「Be honor, no bullshit!」達林稍後解釋了這句簡要的話，他表示

這句話一方面代表了「量力而爲」、絕不逞強演奏自己技巧不及的曲目；

另一方面則代表了在即興音樂創作過程中，絕不演奏或發展任何不由衷

的、虛僞的情感表現，所有的即興發展演奏都必須「發自內心」（from the

heart）！

　　而當許景淳小姐問到：「你選擇大提琴演奏始終如一的終極目標是什

麼？」達林則少見地板起臉孔，嚴肅地講：「榮耀巴赫！（Honor Bach!）」

稍後他更以極爲感性的口吻回憶起他年幼時，第一次聽到大提琴充滿魅

力、力量、共振強大的音色時的感動，與其後因而下定決心選擇這種樂器

伴他一生的過程，以及一輩子對〈巴赫無伴奏組曲〉刻骨銘心、無窮無盡

的相思。

守內野像撥弦一樣需要天分

在那一刹那間，我彷彿聽到卡爾薩斯、史塔克、羅斯波卓維奇、馬友友等大提琴靈魂的長聲讚歎，從北投山間樹梢頂端隨風飄來……。

如果爵士樂也打季後賽

▌ David Darling 作品一覽表 ▌

（可購得CD為主）

1979	Journal October
1981	Cycles
1991	Cello
1993	Eight String Religion
1993	Dark Wood
1993	The Tao Of Cello

IV

要捕捉快速變化的人心只有人聲

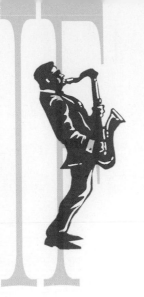

要捕捉快速變化的人心只有人聲

Johnny Hartman

迷霧人聲——強尼・哈特曼

當電影《麥迪遜之橋》劇情接近尾聲，克林・伊斯威特開著登山車刻意停在梅莉・史翠普與她先生車前，梅莉忍住熱淚，握住車門把手猶豫要不要衝出車門與刻骨銘心的男人揚長而去時，不知攪動了多少銀幕前細膩的女性心湖，引來多少滾燙的熱淚。

因此《麥迪遜之橋》紅遍台北那一陣子，有許多癡情影迷到唱片行翻箱倒

（環球提供 GRD 157）

207

櫃，找尋電影裡低沉、浪漫、磁性而饒富男性魅力的情歌，但只要原聲帶一時售盡，就轉頭失望離去時，卻沒有多少人注意到靜靜躺在唱片行爵士樂專櫃角落裡，一個貌不驚人的中年黑人正面帶微笑望著妳，他，就是電影《麥迪遜之橋》裡所有抒情歌曲的主唱人：強尼‧哈特曼（Johnny Hartman）。

說來荒唐，強尼‧哈特曼這位類拔萃的爵士男歌手，不僅僅在萌芽中的台灣爵士唱片市場上因為這部電影才被注意，連在爵士樂發源地的美國，都一直是「被低估」的藝人，直到最近幾年，才有樂評人猛在主流爵士樂雜誌如 *Down Beat*、*Jazz Time* 等雜誌上大呼哈特曼「被低估」、「沒得到他應得的評價」，結果甚至有人稱強尼‧哈特曼為「最被忽視的實力派爵士男聲」。

一九二三年出生於芝加哥的強尼‧哈特曼，是一個天生擁有兼具低

要捕捉快速變化的人心只有人聲

沉、溫暖、磁性三種美聲特質嗓音的男歌手，在少年英雄輩出的四〇年代出道算晚，直到二十四歲從軍中退伍才加入厄爾·海恩斯（Earl Hines）的樂團（前任 vocal 曾經是路易斯·阿姆斯壯），一九四八年到一九四九年加入小號大師迪吉·格利斯比的樂團，爾後又與鋼琴手艾洛·嘉納（Errol Garner）合作。一般而言，這個時期的強尼·哈特曼雖然在 Bethlehem 錄製過兩張專輯，但基本上仍然是不受人重視的助陣歌手。但他熬到一九六二年終於稍微時來運轉，一九六三年到六四年間，哈特曼投入 Impulse! 旗下，與當時不但是這個廠牌的靈魂人物，更是整個爵士界的導師約翰·柯川合錄了後來被所有文獻奉為「男聲與薩克斯風合作」經典的專輯《John Coltrane & Johnny Hartman》；而哈特曼的顛峰作品也紛紛在此時間世，如《我不過順道來看你》（I Just Dropped By To

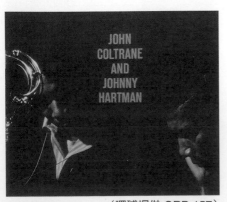

（環球提供 GRD 157）

如果爵士樂也打季後賽

Say Hello)、《就是這個聲音》（The Voice That Is），以及九〇年代被歌聲情感深度其實不如他的納‧京‧高及其女兒娜妲莉‧高再度唱紅的《永誌難忘》（The Unforgetable）。但好景不常，在離開Impulse!、柯川過世等變故後，強尼‧哈特曼又回到爵士歌壇半紅不紅的尷尬位置，雖然他的聲音直到一九八三年過世前仍然保持著低磁、深富魅力的原樣，但以他為主錄製的作品不但數量稀少，也未曾得到銷售市場與樂評公允的對待。

　　哈特曼的嗓音特質在爵士男歌手中獨樹一幟，他的低音在唱至迴轉、大幅變化音階時留有一種個人獨有的「磁滯」音，這種磁滯音有點像彈奏空心吉他時pick刮木板的味道，讓他不論演唱任何情緒歌曲時，都自然留有一點餘味，不像被白人過譽的大牌男星法蘭克‧辛那屈，常常在演唱悲

（華納提供 9 45949-2）

要捕捉快速變化的人心只有人聲

情歌曲時情緒隨嗓音放盡，予人過於流俗與油滑的感覺，也不像同樣有著類似迷霧特質的浪子查特‧貝克，在迷濛的喉音間隱伏著些許叛逆的稚氣，只是強尼‧哈特曼那種迷濛帶著成熟男人面對情感衝突時不得不然的無奈，完美的低音背後隱藏著滄桑的嘆息，更能勾動中年以上男女的情緒共鳴。

一九九五年《麥迪遜之橋》原聲帶的出版，的確再度喚醒美國大眾對哈特曼溫柔迷濛歌聲的美好回憶，事實上這絕非無心插柳柳成蔭，《麥迪遜之橋》原聲帶製作人不是別人，正是該片的靈魂人物克林‧伊斯威特，或許有許多樂迷不知道，美國爵士樂界素來不敢輕忽兩位電影界的老牌導演兼演員，其一是有著當今東岸第一單簧管手美名的大導演伍迪‧艾倫，另一位就是入行前就開始蒐集爵士唱

（華納提供 9 45949-2）

片迄今，以爵士樂爲主要嗜好聞名的克林·伊斯威特。伊斯威特事後受訪時曾表示：在拍攝《麥迪遜之橋》之前對這部淒美愛情故事的氛圍設定，就已經設想好要用尼·哈特曼演唱的抒情歌曲作爲背景。他愛哈特曼歌聲的程度，不但可從擔綱原聲帶製作人選曲配景之巧妙合拍窺見，接著他還不滿足地又製作了一張原聲帶續篇《麥迪遜之橋之未了情緣》，其實根本跟電影無關，只是伊斯威特想過過當尼·哈特曼製作人的乾癮罷了。

但事後爵士評論專書 *All Jazz Guide* 中還是推崇這張原聲帶將哈特曼美好嗓音介紹給更多人的功勞，雖然哈特曼畢生最美好的錄音幾乎全部都在 Impulse! 旗下。

一九九六年電影《遠離賭城》首映時，身兼原聲帶製作人的導演麥可·費吉斯興奮地對著媒體摟著演唱主題曲爵士老歌〈My One & Only Love〉的明星史汀（Sting），大談音樂作得多棒時，不知道多少人記得在

要捕捉快速變化的人心只有人聲

畫面旁邊摟著新女友走過的克林・伊斯威特展齒露出微笑，如果你聽過約翰・柯川與強尼・哈特曼合作的〈My One & Only Love〉，當能明白克林・伊斯威特微笑的涵義：強尼・哈特曼的〈My One & Only Love〉才永遠是爵士樂迷心目中的「唯一而獨一無二」啊！

如果爵士樂也打季後賽

▌ Johnny Hartman 作品一覽表 ▌

（可購得CD為主）

1957	And I Thought About You
1963	I Just Dropped By To Say Hello
1963	Priceless Jazz
1964	Voice That Is
1995	Unforgettable
1995	John Coltrane & Johnny Hartman
1995	For Trane
1996	Many Moods Of
1997	Today / I've Been There

要捕捉快速變化的人心只有人聲

Diana Krall
金髮黑嗓顛倒眾生──戴安‧克瑞兒

當這個身材珠圓玉潤的金髮大妹子，第一次出現在愛聽爵士人聲的情歌迷眼前，多少會令對爵士樂女歌手存有刻板印象的人感到驚愕：「又是哪裡來的一個想拿白人爵士軟調歌的傻妹？」可是當她的嗓音隨著CD的轉動瀰漫在空氣中時，空氣中的驚嘆氣息就會更濃了⋯「這真的是她唱的嗎？這個女生怎麼可能唱得這麼『黑』？」

（環球提供 Verve 050 304-2）

如果爵士樂也打季後賽

沒錯，這就是戴安‧克瑞兒（Diana Krall）給大多數人的第一印象：金髮白人女孩唱出來的聲音，卻像許多美國非裔爵士藍調女歌手的特質──厚重、沙啞、轉折略帶磁性，尤其當她深受注目的成名作《All For You》問世，裡頭幾首中板的歌曲由克瑞兒唱來，幾處沙啞的尾勁還真讓人不禁聯想到「靈魂樂教母」艾瑞莎‧富蘭克林呢！

不過如果我們稍微回顧一下身兼鋼琴手、編曲的克瑞兒早年那些跟著父執輩、爵士耆老們苦練鋼琴絕技的成長過程，我們不難體會到她受傳統爵士樂的薰陶所培養的深厚情感，早就把她的靈魂染得「很黑」了。除了自承鋼琴演奏深受納金‧高（不是唱歌那個娜妲莉‧高的老爸，是另一個鋼琴名家Nat King Cole）、「胖子」華勒（Fats Waller）、亞特‧泰坦（Art

（環球提供 Verve 050 304-2）

216

要捕捉快速變化的人心只有人聲

Tatum）影響外，她也立志向她的女性前輩們如蓮娜‧霍恩（Lena Horne）、卡門‧麥芮（Carmen McRae）比肩，成為同時擅長彈鋼琴的才女型歌手。

克瑞兒的外型雖說不能算是頂尖美女，但這種健美外表，已經算得上是歷來爵士女歌手裡的「上等美人胚子」，近年她也因此演出邀約不斷，但即使曾以驚鴻一瞥的方式，在方基默與蜜拉索維諾的愛情片《真情難捨》（At First Sight）中扮演自己，都沒有跟克林伊斯威特結緣這件事，那麼地讓克瑞兒貼近好萊塢的話題中心。雖然巴不得當她新「義父」的克林‧伊斯威特世紀末流年不佳，不但《迫切的任務》票房不復往日威風，甚至還被美國媒體譏為「最、最、最過氣的男星」（這個頭銜的意思據說是「最過

（環球提供 IMPD-182）

217

如果爵士樂也打季後賽

氣的男星」凱文・科斯納乘以三倍的過氣程度）！

不過被克瑞兒的歌聲迷得神魂顛倒的克林・伊斯威特似乎毫不在乎，一心只放在這個「掌上明珠」身上，不但把自己親自作詞作曲的軟調爵士情歌〈Why Should I Care〉指名交給克瑞兒唱，更把這首柔情似水的情歌硬是刻意安插在他那部描述記者揭發黑幕的陰謀電影裡，連氣氛不大對都顧不得。這種寵愛的程度不但看在曾在《熱天午後之慾望地帶》彈鋼琴的艾麗森（Alison Eastwood）眼中不是滋味，尤其對九八年被 Jazz Time 雜誌選為「下個世紀最具明星像的爵士貝斯手」的寶貝兒子凱爾（Kyle Eastwood）刺激很大，還在接受專訪時說：「老爸給我的精神鼓勵很大，不過對我實質幫助最大的，還是凡塞斯男裝讓我當代言人。」這番話聽來

（環球提供 IMPD-182）

要捕捉快速變化的人心只有人聲

多酸哪?

不過姑且不論戴安‧克瑞兒的歌聲征服了多少「黑白兩道」歌迷,看在最初看著她成長的爵士耆老們眼中,近年來克瑞兒稍微有點「重歌輕琴」的錄音發展,著實也叫這些伯伯嬸嬸感到有點可惜,老牌貝斯手雷‧布朗(Ray Brown)就曾滿帶讚許地惋惜道:「她最初讓我著迷的,是她那彷彿能讓我重拾年少甜美記憶的鋼琴處理手法。」

其實,這個小妮子近年神速趨向成熟嫵媚度,才是她樂迷越來越多的最大誘因。資深樂評人賴偉峰講得好:「對我們這些剛步入中年的耳朵挑剔男人來說,戴安‧克瑞兒不僅在嗓音上滿足了我們的聽覺,她豐滿健美的體態配上眉宇間透發的那種倨傲不馴的野性,更堪稱愛樂者最佳的性幻想對象!」

這段話直接道破了這位曾在一九九九年十一月造訪台北的女子最令人

219

心折之處：柔情似水又溫潤如玉的歌聲、豐滿健美的體態，還有雙眉間那種隱含野性的性感，難怪饒是強如荒野大鏢客，都得拜倒石榴裙下。

除了流行界的席琳・迪翁、仙妮亞・唐恩，這是另一個能用歌聲迷死人的加拿大女生。

要捕捉快速變化的人心只有人聲

▌ Diana Krall 作品一覽表 ▌

（可購得CD為主）

1993	Steppin' Out
1994	Only Trust Your Heart
1995	All For You
1997	Love Scenes
1998	When I Look In Your Eyes
1999	Love Scenes
2000	When I Look In Your Eyes

V

板凳深度決定一場球賽的勝負

板凳深度決定一場球賽的勝負

John Lurie
不法之徒——約翰・盧瑞

盧瑞用賈木許的影像作畫布，
中高音薩克斯風作畫筆的風格匪夷所思，
低調而不冷僻，灰黯而不陰沉。

不管你是爵士、搖滾、藍調哪一
種樂迷，看吉姆・賈木許（Jim

（美國真品）

Jarmusch）導演的電影都能有驚喜的發現：《天堂陌影》（Strange Than Paradise）、《不法之徒》（Down By Law）、《神秘火車》（Mystery Train）、《地球之夜》（Night On Earth）、《你看見死亡的顏色嗎?》（Dead Man）等幾部賈木許代表作看下來，配樂陣容裡連美國「搖滾瘋馬」尼爾·楊（Neil Young）都來參一腳不說，湯姆·韋茲（Tom Waits）、約翰·盧瑞（John Lurie）兩個原本搞音樂的傢伙更成了「固定客串班底」！演技好壞姑且不論，這兩個傢伙為天生白髮的賈木許做的電影音樂，每張都堪稱「怪胎」，尤其約翰·盧瑞用賈木許的影像作畫布，中高音薩克斯風作畫筆的風格簡直匪夷所思，低調而不冷僻，灰黯而不陰沉，令人拍案驚奇，更教賈木許迷們不禁尋思：「到底這個怪傑是從哪裡冒出來的？」

（水晶提供 MTM14）

226

板凳深度決定一場球賽的勝負

但當你興沖沖上了網路，去查全球資料最齊全的網路音樂百科——All Music Guide（Http://www.allmusic.com），卻發覺約翰‧盧瑞這傢伙竟被歸類在「rock」類，搖滾類的前衛薩克斯風手？不錯，其實自從盧瑞開始在紐約市藝文區演出以來，就有樂評人對盧瑞混雜前衛爵士、後咆勃、龐克搖滾的樂風感到頭痛不已，偏偏盧瑞老兄不但薩克斯風吹奏的技巧超凡，他樂團常駐樂手陣容中的鼓手卡文‧魏斯頓（Calvin Weston）、打擊樂手班‧波洛斯基（Ben Perowsky）、電吉他手馬克‧瑞勃特（Marc Ribot），沒有一個是省油的燈，與鋼琴手小弟伊凡合組的「懶散蜥蜴」（The Lounge Lizards）更是紐約城中區雅痞族最愛的即興音樂樂團，最後《紐約時報》樂評只好稱約翰‧盧瑞跟「懶散蜥蜴」演奏的音樂是「偽爵士」（fake jazz）！

（水晶提供 MTM14）

如果爵士樂也打季後賽

「偽爵士」？爵士也有假的嗎？賈木許電影中總是黑眼眶深陷、一臉欠揍痞子樣的約翰‧盧瑞當然不會在乎這種偏執批許，「懶散蜥蜴」在紐約城中區的演奏總是一票難求，而盧瑞獨特的薩克斯風魅力同樣吸引著最能代表美國頹廢精神的醉鬼湯姆‧韋茲，韋茲跟盧瑞惺惺相惜的情誼從電影演出延伸到戲外，一九八五年韋茲邀得盧瑞共同參與了他八○年代最受好評的作品《雨狗》（Rain Dogs），《滾石雜誌》這樣稱許盧瑞在這張作品的演奏支援火力：「當湯姆醉倒時，盧瑞的顫抖讓音樂繼續清醒！」

但盧瑞最大的野心仍然放在他一手創建的「懶散蜥蜴」，這個在俱樂部現場演出大受歡迎的樂團早年命運似乎遭到詛咒，所有錄音的作品都無法獲得最佳的發行，從一九八一年起簽約的廠牌不斷轉換，直到一九九一

JOHN LURIE, *Music*
A prolific composer, performer and leader of the New York music group The Lounge Lizards, Lurie is also known for his work as a film actor in Jarmusch's **Down By Law** and **Stranger Than Paradise**, as well as Wim Wenders' **Paris, Texas** (1984), and Roberto Benigni's **Little Devil** (1988).
The score for **Mystery Train** is Lurie's fourth for Jarmusch.

（水晶提供）

板凳深度決定一場球賽的勝負

年，「懶散蜥蜴」在柏林的演出大為成功，現場演奏錄音因為另一位薩克斯風手麥可・布雷克（Michael Blake）與盧瑞爆出精采絕倫的飆奏而在歐美洛陽紙貴，至此「懶散蜥蜴」樂團的錄音作品才算在市場上站穩腳步。

盧瑞曾在跟著賈木許參加威尼斯影展時，公開對媒體宣稱：「我演奏我覺得酷的。」（I play what I think is cool.）這句宣言雖然替他增加了許多死忠樂迷，但是他真正令樂評閉嘴的作品，卻直到一九九三年發行的《持棍者》（Men With Sticks）問世。這張專輯是放諸四海尋找都非常少見的大膽嘗試──一支高音薩克斯風加四根鼓棒的結合，單一管樂器與雙鼓手的樂器編制？不錯，這就是仗著與鼓手卡文・魏斯頓默契絕佳的盧瑞會做的瘋狂之舉，《持棍者》的音樂充滿難以形容的熱情，盧瑞酷酷的薩克斯風瀟灑地穿梭在密如驟雨的鼓點中，第一首單曲〈如果我在會墜機的航班上睡著了〉長度更匪夷所思地接近三十五分鐘，旋律複雜、激切而充滿趣

如果爵士樂也打季後賽

味，專輯內頁三個樂手拿著枯落的樹枝繞著廣場人行道奔跑的諧趣，更成為這張作品的最佳寫照。

身居人文薈萃的紐約，使得盧瑞與時尚、藝文界的交往密切，他涵蓋爵士、搖滾、龐克等多面音樂的自成一格演奏，更成為許多作曲家爭相邀請的座上客，除了沉迷色情噪音的聲音實驗家約翰·佐恩邀他錄製專輯《Spillane》外，長年為日本時尚設計師川久保玲「Comme Des Garcons」服裝秀配樂的小野誠彥（Seigen Ono）、日本電子怪傑阪本龍一，甚至另類搖滾樂團「熱紅辣椒」（Red Hot Chili Peppers）等人都與盧瑞怪異獨特的樂風碰撞出火花。

而盧瑞魂牽夢縈的樂團「懶散蜥蜴」，終於在睽違七年後，再度克服萬難推出新作《所有聽眾的女王》（Queen Of All Ears），在這張得來不易

（水晶提供）

的全新錄音作品中，盧瑞不忘保有他一貫玩世不恭的諷刺口吻，拿好友約

翰·佐恩慘遭世人非議的性虐待影片配樂開玩笑的〈John Zorn's S&M

Circus〉裡，把慘叫噪音改成了諧趣的搖擺馬戲音樂，著實好好消遣了佐

恩一番。但更令人驚奇的是，一向聽來酷勁十足、曲調低調詭異的「懶散

蜥蜴」，在《所有聽眾的女王》中展現從所未有的明亮熱情與勁道，聽來

這個賈木許鏡頭底下的「不法之徒」好像真有那麼點改邪歸正的味道，但

看看專輯封面，盧瑞替自己手繪的水彩畫題字題得依舊很屌：「One bird

wants to fuck two snakes. Snakes are appalled.」

如果爵士樂也打季後賽

▎ John Lurie 作品一覽表 ▎

（可購得CD為主）

1986	Stranger Than Paradise
1988	Down By Law
1989	Mystery Train
1993	Men With Sticks
1998	Fishing With John [TV Soundtrack]

板凳深度決定一場球賽的勝負

John Zorn
變態音魔——約翰・佐恩

多年來佐恩發出的聲音不僅刺擊人類聽覺極限，他的前衛噪音實驗更挑戰音樂創作素材的邊緣與禁忌，不管有多少活生生的人類能接受，佐恩仍執意以自己的方式重新定義「音樂」。

根本沒法定義薩克斯風手約翰・佐恩（John Zorn）的音樂實驗，連將

如果爵士樂也打季後賽

佐恩歸類都難！

「聲音瘋子」，這是一九五三年次的
紐約客約翰‧佐恩最常得到的稱號。但
大概很少有人會去追溯佐恩彷彿莫札特般神奇的「音樂神童」早年，「音
樂神童」？佐恩？沒錯，佐恩五歲到十歲之間就學會了以鋼琴、吉他、長
笛三種樂器演奏音樂，甚至創作簡單的樂曲，十四歲的約翰‧佐恩就開始
瞭解即興音樂的魅力並開始創作，他以極優異的成績進入聖路易學院就
讀，卻因為著迷於前衛爵士薩克斯風手安東尼‧布萊斯頓（Anthony
Braxton）而輟學。

布萊斯頓狂野自由的音樂魅力讓佐恩下定決心輟學投入創作，他離開
聖路易到紐約曼哈頓區最低廉的地區租屋而居，大量參與各種樂手的實驗
錄音，包括搖滾、古典、實驗、劇場音樂，有一陣子佐恩甚至著迷於紐約

THE BIG GUNDOWN
John Zorn plays the music of Ennio Morricone

（華納提供）

234

板凳深度決定一場球賽的勝負

長島水邊的水鳥叫聲混音創作。直到在幾個規模非常小的廠牌錄音引起華納唱片集團旗下的前衛現代廠牌Nunesuch與他簽下一紙合約，佐恩才獲得穩定的財務收入，並進而組成一個樂團，重新詮釋歐涅‧寇曼、漢克‧摩比、李‧莫根等人的音樂來向這些天師致敬，在這期間他毫不設限的創作態度吸引來包括克羅諾斯四重奏（Kronos）、比爾‧佛瑞賽爾、提姆‧貝恩（Tim Berne）等藝人爭相合作。

一九八五年，佐恩在美國東岸前衛藝術重鎮的紐約，「另類聽覺藝術」名聲彷彿如日中天，他趁勢召集包括爵士電吉他明星比爾‧佛瑞賽爾等樂手，正式成立後現代前衛噪音樂團「折磨花園」，並於一九八九年以這個陣容，連續發表了以日本暴力性虐待影片（Torture S/M AV）為創作素材來源的同名專輯《折磨花園》，以及連帶

（華納提供）

用噪音頌揚暴力血腥的 B 級電影美學的專輯《裸城》（Naked City），後者固然獲得許多前衛樂評驚訝的好評，但《折磨花園》卻更引起保守派近乎偏執的抵制。

約翰・佐恩對融合前衛表演藝術與日本「沙文性暴虐文化」近乎偏執的狂熱，造成他在音樂創作上的呈現驚世駭俗地令人難以輕易接受，除了讓佛瑞賽爾的吉他效果器運用「重疊」、摩擦琴弦造成恐怖回音殘響的表現，佐恩自己更一再以宛如嘶吼的薩克斯風吹奏方式模仿、延伸日本性虐待 A 片當中，男男女女遭到鞭打、蠟燭燙傷、麻繩綑綁、甚至電擊生殖器時的慘叫、呻吟聲音，在巡迴演出中更找來女性主唱以無歌詞囈語、呻吟、慘呼、叫春等聲音交雜，與他肆無忌憚的薩克斯風即興對奏。

佐恩至此沉迷於泛音、噪音、效果器等音色變化的樂風中而久久無法

板凳深度決定一場球賽的勝負

自拔，對人類殘暴、性心理題材的著迷，使佐恩不再滿足於美國紐約、洛杉磯等地傳統的性愛影片工業，而吸引他投入日本東京蓬勃發展的性虐待性愛電影工業，他從一九八〇年代初期到一九九七年，參與了將近五百部長度不一的日本Ａ片配樂，其中多半是連在日本都屬於小眾市場的「極暴虐」Ｓ/Ｍ性愛影片。佐恩更與擅長以性器官與性題材創作的日本名攝影家荒木經惟（Nobuyoshi Araki）結交，替荒木的攝影展場製作配樂。

從八〇年代中期開始，佐恩出人意外地將尋找音樂創作素材的方向指向他血源猶太裔的族群文化，他一面繼續在獨立廠牌Tzadik集結日本Ａ片配樂作品發行，也同時以低調手法改編猶太傳統音樂融合歐涅‧寇曼樂風，以「Masada」為名另組樂團，並以同名命題作系列發表，這讓原本對他創作取向不知如何是好的樂評界更丈二金剛摸不著頭腦，但「Masada」系列卻成為佐恩九〇年代少數平易近人的代表作品。

如果爵士樂也打季後賽

約翰‧佐恩對音樂與聲音藝術
創作的態度，不僅激進而且令人受任
何傳統道德價值觀影響的人類難以
輕易下嚥，然而佐恩一再強調他無
意挑戰任何人類文化價值觀，而以
正視人類心理潛藏的性、暴力、凌
虐等因子為出發點。雖然佐恩曾經
四度應台灣幾所地下pub來台演
出，九六年在台北「鴉片館」的演
出甚至造成仁愛路人行道上樂迷大
排長龍，但唱片公司與經紀公司仍
多視佐恩為「超級票房毒藥」。但

（喜樂音提供）

板凳深度決定一場球賽的勝負

當舞蹈界著名聲音肢體藝術家梅瑞迪斯‧孟克來台演出時，竟向經紀公司表達希望與約翰‧佐恩合作演出的高度意願，至少可以看出前衛聲音創作者對佐恩的肯定態度。

然而這個自在沉迷於禁忌領域的聲音實驗家早已經邁開他的步伐朝向他方，一九九八年佐恩竟發行日本漫畫家Kiriko Kubo卡通配樂作品，看來好像沒有什麼人類領域是這位「變態音魔」不能染指的。

239

如果爵士樂也打季後賽

▌ John Zorn 作品一覽表 ▌

（可購得CD為主）

1980 Pool

1981 Archery

1983 Locus Solus

1984 Yankees

1984 Plays The Music Ennio Morricone: The Big...

1984 The Big Gundown

1985 Voodoo: The Music Of Sonny Clark

1985 Classic Guide To Strategy

1985 Cobra

1986 Classic Guide To Strategy, Vol. 2

1986 Spillane

1986 Film Works 1986-1990

1987 News for Lulu

1988 Spy Vs. Spy: The Music Of Ornette

板凳深度決定一場球賽的勝負

	Coleman	
1989	Torture Garden	
1989	Naked City	
1989	More News For Lulu	
1991	Grand Guignol	
1992	Radio	
1992	John Zorn 's Cobra Live At The Knitting...	
1993	Absinthe	
1994	John Zorn 's Cobra: Tokyo Operations ' 94 [live	
1995	Tears Of Ecstasy	
1995	Nani Nani	
1995	The Book Of Heads	
1995	Elegy	
1995	First Recordings 1973	
1995	Kristallnacht	
1995	Redbird	
1995	Masada, Vol. 6	

1995	Masada, Vol. 2
1995	Masada, Vol. 3: Gimel
1995	Masada, Vol. 5
1996	Bar Kokhba
1996	Harras
1996	Film Works, Vol. 6
1996	Film Works, Vol. 2: Music For An Untitled...
1996	Film Works, Vol. 5: Tears Of Ecstasy
1997	Film Works, Vol. 3
1997	Great Jewish Music: Burt Bacharach
1997	Film Works, Vol. 7: Cynical Hysterie Hour
1997	New Traditions In East Asian Bar Bands
1997	Film Works, Vol. 4: S&M
1997	Great Jewish Music: Serge Gainsbourg
1997	Duras: Duchamp
1998	Masada, Vol. 8
1998	Downtown Lullaby
1998	Masada, Vol. 10

板凳深度決定一場球賽的勝負

1998	Aporias: Requia For Piano & Orchestra
1998	Ganryu Island
1998	Bribe
1998	Music Romance, Vol. 1: Music For Children
1998	Masada, Vol. 9
1998	Film Works, Vol. 8
1998	Circle Maker
1998	Angelus Novus
1999	Masada, Vol. 7
1999	Masada, Vol. 4
1999	Masada Live In Jerusalem
1999	Masada Live In Taipei
1999	String Quartet
1999	Godard / Spillane

後記

後記

謹在這裡表達對幫助我完成這個爵士迷大心願的人誠懇的感謝。

首先還是要感謝我父母親，長久以來對我聽音樂這個狂熱嗜好的縱容，以及對駕馭文字基本能力的長期培養。

尤其充滿耐心的于善祿、晏華璞與美編等所有出版同仁的辛勞，我會永遠記得。

當然要感謝總是笑得賊兮兮的符目榮，無論他的行銷作法如何巧變多端，身為樂迷的我都不得不佩服他對ECM這個小眾品牌的堅持與努力，

如果爵士樂也打季後賽

要不是他，我們不會有這麼多機會親眼看到ECM優秀的音樂家來台演出。

而總是跟在他身後收拾所有爛攤子的簡家琪、不停穿梭在各唱片行間忙碌的胡仲賢，則是我暗地裡非常欽佩而不得不提的兩位幕後英雄。另外在此也一併感謝十月影視所有的夥伴們。

聆聽音樂最需要的，就是有能與你一起「發瘋」的同道好友，我的摯友杜祖業在這方面無疑是全世界最好的「瘋子」朋友，我永遠記得一九八九年第一次到林哲暉先生店裡興奮地買到Kim Kashkashian專輯《Elegies》的那晚，機車鑰匙掉進「當代樂集」前的排水溝裡，我們兩個向林哲暉先生借來手電筒，辛苦地趴在地上用鐵絲朝裡頭勾了四十分鐘，才好不容易得回機車鑰匙，帶著CD回家的ECM購片艱辛「處女回憶」。

「爵士縱橫談」廣播節目另一位主持人蘇重、一起擔任《中時》每月爵士評選委員的黎時潮、賴偉峰、韓良憶，還有我在音樂文字撰寫上拿來

後記

當作榜樣的好友顏涵銳，都是增進我聽爵士樂功力的益友。

沒有人能教你如何「感受」。而聆賞「即興音樂」這件事情，尤其是聽Keith Jarrett、David Darling這些藝人的音樂，歸根究底，還是要聽者自己用心去聽，去找到屬於自己那份獨有的感動。對我而言，還是老話一句：「只要能感動我的音樂，就是最好的音樂。」要更瞭解這些美妙的音樂，前面還有漫漫長路要走，生命也是如此。

朱中愷

致謝名單

Michel Petrucciani	魔岩，EMI
Keith Jarrett	十月，華納
Dave Brubeck	Sony
Chet Baker	EMI，環球
Benny Goodman	Sony
Joe Henderson	環球
Sonny Rollins	魔岩
Jan Garbarek	十月
Freddie Hubbard	Sony，EMI
Courtney Pine	環球
Pat Metheny	環球
Bill Frisell	華納，十月
David Darling	十月
Johnny Hartman	環球
Diana Krall	環球
John Lurie	真品平行輸入
John Zorn	華納

如果爵士樂也打季後賽　　　揚智音樂廳16

作　　　者／朱中愷、顏涵銳

出 版 者／揚智文化事業股份有限公司

發 行 人／葉忠賢

執行編輯／晏華璞

美術編輯／周淑惠

登 記 證／局版北市業字第1117號

地　　　址／台北市新生南路三段88號5樓之6

電　　　話／(02)2366-0309　2366-0313

傳　　　眞／(02)2366-0310

網　　　址／http://www.ycrc.com.tw

E-mail／tn605547@ms6.tisnet.net.tw

郵撥帳號／14534976

戶　　　名／揚智文化事業股份有限公司

印　　　刷／鼎易印刷事業股份有限公司

法律顧問／北辰著作權事務所　蕭雄淋律師

初版一刷／2000年12月

定　　　價／240元

ISBN／957-818-211-2

國家圖書館出版品預行編目資料

如果爵士樂也打季後賽／朱中愷，顏涵銳著.
-- 初版. --臺北市：揚智文化，2000〔民
89〕
　　面： 公分. -- （揚智音樂廳；16）

ISBN 957-818-211-2（平裝）

1.爵士樂 2.音樂—傳記

911.67　　　　　　　　　　　　89014867